春池玻璃　透明的［永續循環］

U0007957

SPRING POOL GLASS　[CIRCULAR ECONOMY]　TRANSPARENCY OF SUSTAINABILITY

VERSE
Books

B o1

INTRO

春池玻璃
從循環經濟到設計創新

春池玻璃在台灣的文化創意界與產業界閃爍著奇特的光芒：光芒上寫著設計美學、是跨界創意，更是「循環經濟」。

「永續」近幾年成為無所不在的流行詞彙，但 50 年前，春池開始做玻璃回收，處理產品生命周期的循環作業時，就已經實踐這樣的理念。二代吳庭安回到家族事業後，更真正成為一個循環經濟的傳道者，透過他堅實的理念和創意思維，發展各種跨界共創，讓人們在新感性（new sensibility）中，走入循環經濟。

這也是本書的精神。

我們從回收玻璃的現場出發，接著介紹 W 春池計畫起點的關鍵作品，及不同創作者如聶永真和江振誠的合作，讓回收材料走到設計前線。我們討論他們如何透過展覽打造美學與知識的新感受，成立自己的春室，讓策展概念在日常空間中結晶為體驗、餐飲和選物，最後更和不同餐飲空間合作，使 W 春池計畫開枝散葉。本書最終是回到品牌故事，讓父子兩代進行一場深刻的對話。

因此，本書的結構就是一個循環，一如春池玻璃的思維與實踐。

這本書不只是一本品牌書，更是一本理念之書，因為這既是一個傳統產業如何透過深刻理念與文化創新成為最閃亮品牌的故事，更是對於「循環經濟」這個時代關鍵字最透明的詮釋。

VERSE 社長暨總編輯
———————— 張鐵志

C O N T

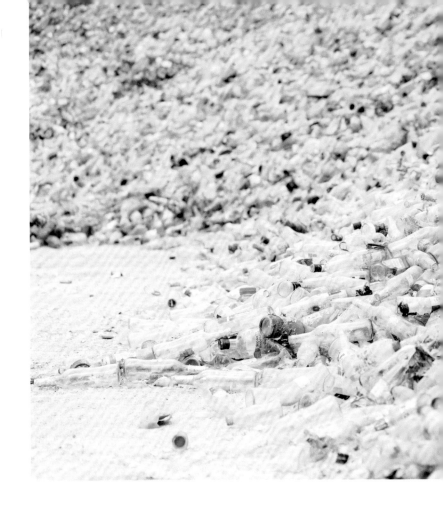

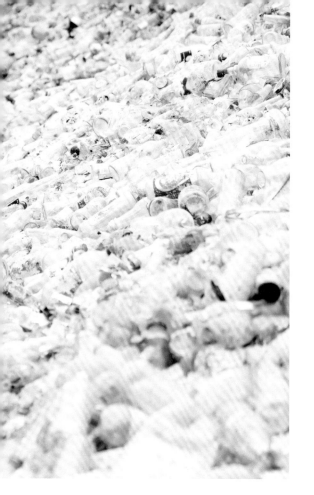

堆成山高的回收玻璃，是春池工廠的日常景象。在工廠，每天的任務就是將它們變成可再次利用的加工原料。從分類、清洗、兩道研磨，最終化為細碎的玻璃碎（cullet）。這原本是工廠內堆如山高的玻璃的唯一路徑，W春池計畫的出現，讓回收玻璃的循環開始有所不同。

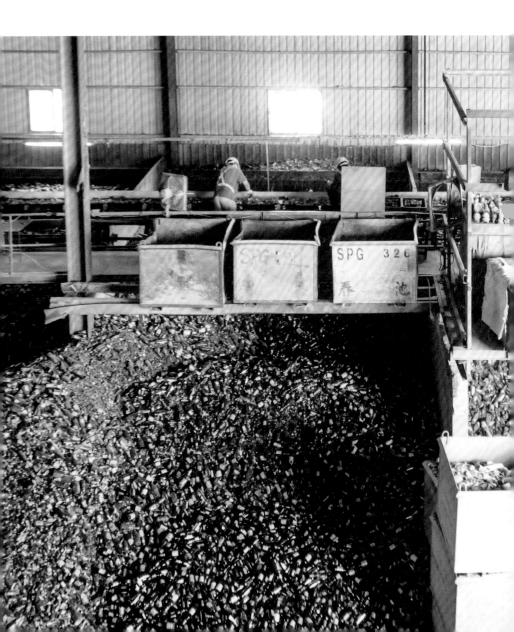

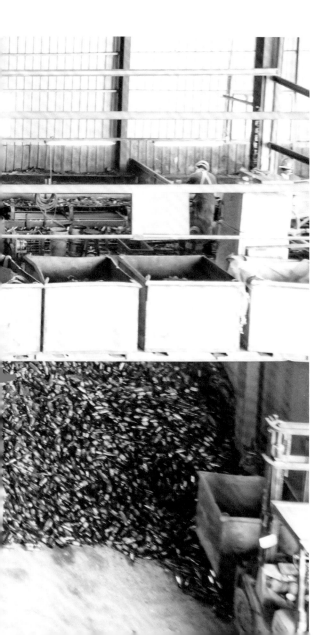

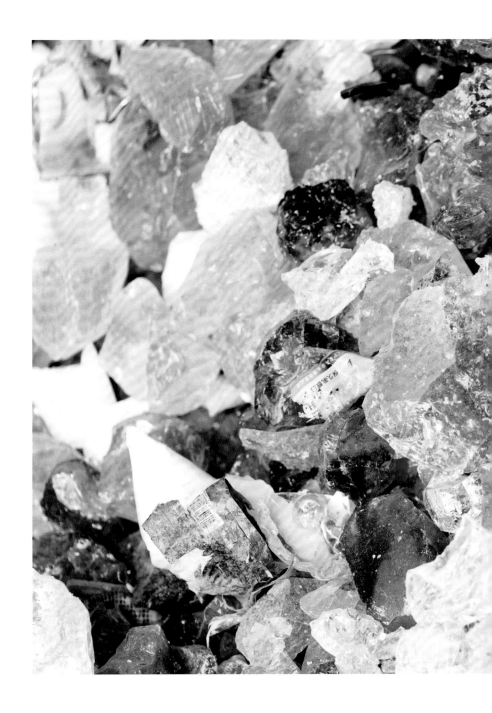

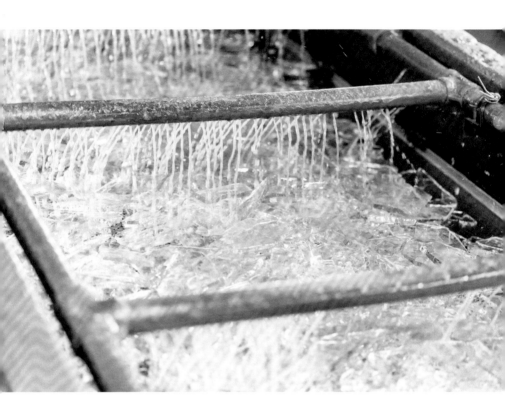

串連玻璃工藝、設計、議題與材料，探索「回收」與「創造」之間的矛盾與共生。以製造玻璃器物的原料就是玻璃本身為題，在建構與破壞的同時，尋求有意義的無限循環。

W GLASS PROJECT

W

春池計畫

GLASS

PROJECT

TEXT by 羅健宏 PHOTOGRAPHY by KRIS KANG

W GLASS PROJECT

玻璃是百分之百可重複利用的材料，換言之，只要妥善回收處理，就可以循環使用。在台灣，春池玻璃是創造玻璃循環的重要角色，其位於香山以及竹南的回收處理工廠，足以消化全台七成的廢玻璃，公司亦投入回收玻璃的應用研發。過去，春池玻璃就像多數中小企業只為專業界熟悉，一直到 2017 年推出 W 春池計畫，擾動了更多文化與經濟領域。

發起人春池玻璃第二代吳庭安表示，這是一項讓廢玻璃變鑽石的跨界行動，「我想創造回收玻璃的新價值，並且讓循環經濟走進大眾的日常生活，」他強調，「W 春池計畫想做的，是跟各領域的設計師聯手。」藉由導入設計的能量，發展更多讓回收玻璃再次循環的可能性。

設計不僅是創造新價值的關鍵，更是將複雜的循環經濟轉譯，拉近議題跟大眾之間距離的策略。有別於常聽見的環保或回收，大眾很難想像自己跟循環經濟的關聯。而本書試圖梳理 W 春池計畫展開的設計跨界，回顧重要作品的誕生過程，以及之於春池玻璃的個別意義。吳庭安稱，發起計畫的時候「很興奮」。因為他終於找到一個切角，幫助大家更了解回收玻璃，同時倡議重要且必要的循環經濟。

1

3

TEXT by 陳冠帆、羅健宏　　PHOTOGRAPHY by KRIS KANG、Kenyon
PHOTO COURTESY of 春池玻璃

#143 一口啤酒杯

W 春池計畫的所有作品,「143 一口啤酒杯」是唯一非原創的設計,不過卻是計畫中最廣為人知的產品。它讓回收玻璃和循環經濟,成功地走進了大眾的日常生活。

幾年前,大眾開始認知到塑膠吸管對海洋生態的嚴重浩劫,替代塑膠的各種方案如同雨後春筍般冒出。W 春池計畫在 2018 年推出口吹玻璃吸管的線上募資專案,贊助者可以得到一對由師傅手工製作的吸管以及設計品牌 Five Metal Shop 設計的「經典 143 一口啤酒杯」。

這不是春池玻璃的第一只啤酒杯。前一年,春池玻璃在網路發起活動,邀請網友在個人社群分享自己拍下回收玻璃與感謝第一線人員的合照,就可以前往工廠,免費領取印有品牌字樣的 143 一口啤酒杯,總計有 1 萬只。

透明、厚實杯壁及大開口,最大的特色是容量僅 143 毫升,大約是一口再多一點的容量。吳庭安分享,「這只杯子是台灣人從小到大的回憶。」只要在台灣生活,對它絕對不會陌生。不管是去吃熱炒店、台菜餐廳,還是流水席,桌上都會擺著這只杯子,「你會用它喝啤酒、喝果汁。」不像國外不同飲品各有自己專屬的容器。「這是台灣特有的飲食文化。」

這只啤酒杯約莫是在日治後期誕生。當年因為中日戰爭爆發,台灣處於物資短缺的狀態。據傳當年政府為了減少酒的消耗量,開發出小尺寸的玻璃酒杯,好讓啤酒不要太快倒完。一瓶公賣局的玻璃瓶啤酒,剛好可以倒出 6 杯的容量。「很多人知道一瓶啤酒可以分 6 杯,卻不一定知道背後這段歷史。」吳庭安說道。

當初在社群發起活動,其中一個目的就是為了跟大眾講述這段歷史。「對我來講這很有趣,你可以重新跟大家說它背後的文化脈絡,又可以跟回收玻璃及永續做連結,是一件很好的事情。」W 春池計畫的每個作品背後,也都有一個像是啤酒杯企畫想傳達的議題。

意想不到的是,這項企畫竟然意外打開了客製訂單的市場,「很多人來聯絡,指定要做啤酒杯。」不只春池,其他玻璃業者也紛紛投入生產。吳庭安估算這五年下來,可能已製造高達百萬只的玻璃杯,一時之間,啤酒杯以百花齊放之姿出現在各個場域,以意想不到的方式走入大家的生活,完全超乎當初的預料。

很多人談循環經濟時,認為循環應該擺在第一,「但重點應該是經濟。」吳庭安表示,若作品不吸引人,沒有人關心,就很難再更進一步跟民眾溝通循環的議題。當大家都想擁有,看似遙遠的循環經濟,就有機會縮短距離,與每個人的生活產生連結。143 一口啤酒杯風潮,就是最好的例子。

143 一口啤酒杯是台灣人餐桌上最常看見的玻璃容器

1

1 W春池計畫開發相同容量的 W－音階 143 啤酒杯，
杯身的圖案是究方社為 W 春池計畫打造的專屬識別

2 Five Metal Shop 設計的經典 143 一口啤酒杯

3 春池玻璃邀請名人合作，此為藝人黃子佼設計的限
定杯款

2

3

H

M

M

W Glass

TEXT by 陳冠帆　PHOTOGRAPHY by KRIS KANG

設計導入循環經濟思維 創新商業模式 一起共創

#HMM W Glass

W Glass 發表後，HMM 再與屏東無國界餐廳 AKAME 合作編織盤，紋理來自於傳統原住民以月桃葉盛裝食物的記憶

堅信創新來自於設計師的發揮空間，W 春池計畫採取開放的精神，迎接外界的各種創意想法。春池玻璃在過程中全力協助合作對象，從專業的原料調配、製程規劃，到如何讓產品更符合循環的目標。與品牌 HMM 合作的 W Glass 玻璃杯，完整體現了雙方合作的過程。

HMM 是台灣設計品牌，2014 年自老牌廣告設計公司 MINIMAX 獨立，以打造工藝品的精神，開發辦公事務用品以及咖啡沖煮器皿。實用且兼顧美感的產品設計，為 HMM 拿下許多大獎，更被業界視為買得起的設計收藏品。而團隊經由春池玻璃的講座，接觸到回收玻璃的議題。一次非正式的交流，促成了 HMM W Glass 的開發計畫。

第一只琥珀色澤的 W Glass 玻璃杯誕生於 2019 年，溫潤杯身延續 HMM 的一貫設計語彙，12 面的均衡稜角，銜接小巧的手把，一體成型的外觀優雅而沈穩。隨著光線穿透，自然散發出隱約的光芒，折射的光暈宛如濾鏡，讓清澈的玻璃多了溫柔的懷舊氣息。

共同創辦人 Michael 分享，每個品牌發展過程中，都會去找屬於自己的設計語彙。「關於 W Glass 的 12 角面造型，是 HMM 的經典線條，源自於團隊對時間的聯想。」有別於玻璃杯常見的圓潤杯身，HMM 團隊想帶進不一樣的造型設計。而呼應時間而誕生的角面，應用在玻璃材質上，恰好體現光線在一日中的不同的景致變化，也讓這只杯子在設計美學外，多了恆常久遠的意涵，品牌發展 Mei 如此強調。

共同因應回收玻璃的疑難雜症

W 春池計畫鼓勵合作對象使用透明、琥珀及綠這幾種最常出現在回收廠的容器顏色，作為作品主色，因為量大，未來被回收時更容易回歸循環系統。團隊挑選了琥珀作為首發款式。若仔細留意杯身，會發現帶有些許的

小顆粒。Michael 解釋，「回收玻璃不可避免會含有一些雜質，容易產生氣泡和小氣孔，反而成為 W Glass 的特色，是環保的印記。」

整只杯子採取模具壓鑄成型。Michael 回憶，為了要達到最理想的造型，花了很多時間跟師傅來回討論，「尤其把手製作最為艱難。」因為是一體成型，在將玻璃膏倒入模具壓鑄時，必須要有足夠壓力讓玻璃膏流動，才能填滿模具的空間，過程還得留意時間跟溫度的掌控，「製作時間很短，到放入退火爐降溫，整個過程差不多一分半。」

回收玻璃的特點之一是成品顏色無法非常精準，只能做到盡量接近。Mei 說，「但我們沒有想要刻意去改善它，反而是想怎麼去透過設計傳達回收玻璃的美感與特性。」比起一個完美無瑕的杯子，W Glass 想傳達的是支持循環，並接受循環材質的特點，讓消費者了解回收玻璃的樣貌，而非為了完美，去花費更多的能源掩蓋特性，這是團隊開發 W Glass 的初衷。

設計自己期許的循環

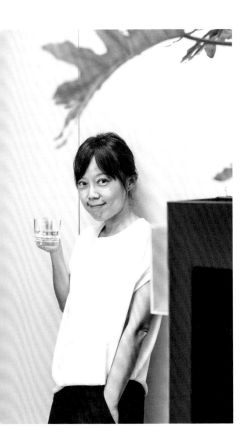

首款 HMM W Glass 亮相後，設計工藝加上可完全回收的循環材質，不只征服喜愛工藝的消費者，也獲得各大獎項，包含金點設計獎「年度最佳設計獎」與「年度特別獎—循環設計」，以及 2021 年文創精品獎。除了琥珀和透明兩種顏色，團隊每年會推出期間限定版本，藉著多樣化的選擇吸引更多國內外買家支持，兩人表示，「我們想要讓世界上的更多人知道這只杯子。」

坦言在參與 W 春池計畫前，對循環經濟的認識還是一知半解。Mei 說，「後來才理解，開發 HMM W Glass 就是在做這件事。」不只使用回收玻璃原料，也包含使用設計手法來開創自己期待的循環。彼此都相信，「循環」將是未來設計師都要面對的課題，而所有參與 W 春池計畫的創作者們，藉著跨界合作，先一步跟循環議題直面交手。

Partnership 夥伴

共築

循環的樣貌

SPRING POOL GLASS

W春池計畫透過不同領域的合作與共創，讓每次跨界都像是一場全新的
冒險，不論是媒材或製作的嘗試，都能帶來對循環經濟的新想像。

Darts by André ✕ 江振誠

要讓循環走進日常生活
創意是必要的

TEXT by 陳冠帆　　PHOTOGRAPHY by KRIS KANG

PHOTO COURTESY of Five Metal Shop、RAW

Darts by André 是 W 春池計畫的第一件正式作品。因為 RAW 主廚江振誠對於永續議題的高度認同，春池玻璃主動提起 W 春池計畫的構想，兩方一拍即合。Darts by André 從概念發想到造型設計，皆是由江振誠一手包辦。他強調，這套餐具不只落實了循環的理念，而且是用很酷的方式來表現它。

多次摘星米其林，被《時代雜誌》喻為印度洋上最偉大的廚師，江振誠之所以備受肯定，不只是料理的持續創新。事實上，他相當關注環境及生態議題，早在 2014 年就提出育食革命，表示，「浪費食物是 Fine Dinging（精緻餐飲）的致命傷。」秉著這個料理哲學，餐廳內的每道料理都是零剩食、零選別，一絲一毫不浪費。

當年，「循環經濟在台灣仍是新興概念。」江振誠回憶，當春池玻璃提出合作邀約後，最先思考的是如何用很酷的方式來表現它，跳脫過往沈重且如同說教的策略，才能吸引社會大眾主動關注玻璃的循環議題。

從熟悉的場景尋找議題

以「永續發展」及「原料再詮釋」為主軸，江振誠從戶外用餐的情境開始發想。他分析，相對餐廳或在家用餐，露營或野餐更容易使用到一次性餐具，決定開發可重複利用的外帶餐具。

Darts by André 包含 5 個圓形玻璃盤，搭配刻上同尺寸圓形凹槽的橡木底盤。使用者可以自由依照需求，盛裝主食、甜點、沙拉，木盤可以當麵包砧板，結合餐碗的設計，兼顧實用和使用上的開放性。玻璃盤的原料為回收玻璃、木盤則是餐廳退役的橡木桶蓋，使用十字橡皮筋固定兩者，既牢固又容易拆卸，方便使用者外出攜帶。

看似樸實的造型，其實相當考驗師傅們的製作功力。因為手工製作多少都會有些許差異，為了讓圓盤可以跟凹槽完全密合，師傅當初在工廠花了不少時間試做，才終於成功。

延伸的前提是打破框架

縱然合作是為了推廣回收玻璃，但江振誠希望進一步傳達許多事物都有朝循環發展的潛力。就像 Darts by André 展示了玻璃和木料的創新，從延長橡木酒桶的使用壽命、賦予回收玻璃再生價值，以及現有耗材的多元利用，江振誠親身示範了餐具設計如何與循環扣連，創造出劃時代的新價值觀。

1 RAW 主廚江振誠（中）

2 Darts by André 於 Five Metal Shop 策劃的「松菸風格店家」展覽展出

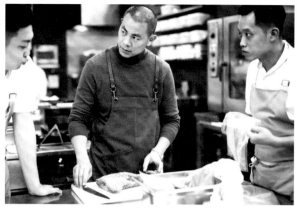

1

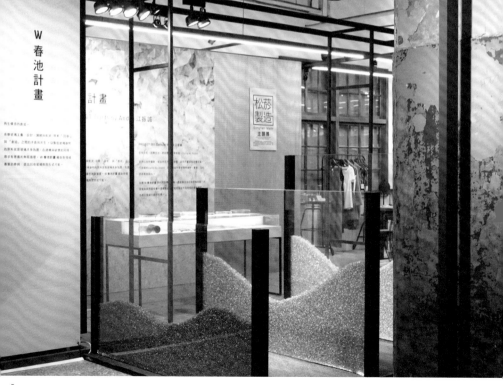

2

Darts by André 共有 6 件不同大小的器皿，使用橡皮筋固定，呼應戶外野餐的輕鬆氛圍

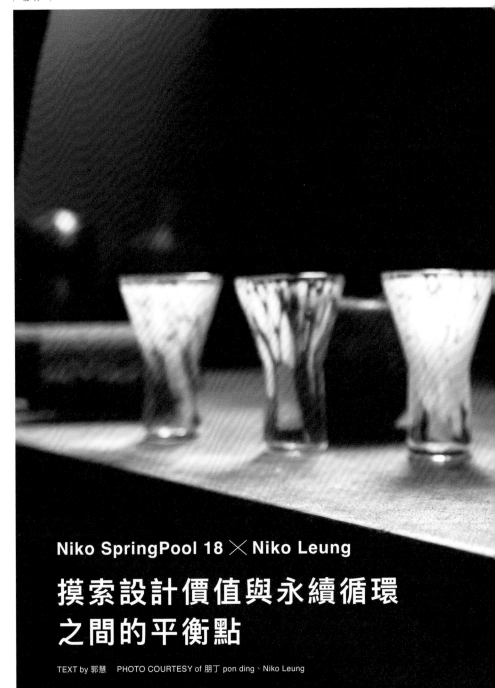

Niko SpringPool 18 ✕ Niko Leung

摸索設計價值與永續循環
之間的平衡點

TEXT by 郭慧　PHOTO COURTESY of 朋丁 pon ding、Niko Leung

許多創作者因為 W 春池計畫接觸到玻璃這項材質,如設計師 Niko Leung。〈Niko SpringPool 18〉是她大膽使用玻璃詮釋熟悉的陶瓷,探索兩種材質的能與不能。

對於藝術家而言,一種材質就是一種語言,藉由獨有語境述說其創作靈感。2018年,曾在日本有田市幸樂窯駐村的設計師 Niko Leung,在友人牽線下與春池玻璃合作,將自己的有田燒作品換成回收玻璃材質,在朋丁 pon ding 中展出相同款式、不同材質的對比,讓人看見創作者對材質的思考與對循環的反思。

變化都存在於流動的瞬間

「陶瓷是冷塑後燒，可以慢慢捏塑、定型；玻璃則是熱熔成型，吹製過程瞬息萬變，每一個變化都發生在『瞬間』。」聊起初次接觸玻璃材質，Niko 如此分析起陶瓷與玻璃的相異性，玻璃成形前的流動狀態讓 Niko 留下深刻印象，「這次創作後我也開始摸索，可以在陶土進入可捏塑狀態前做些什麼。」

早在合作之前，Niko 便曾在中國景德鎮實習時，見識陶瓷工業生產過程造成的大量廢棄物，促使她反覆思考創作的意義，也因此注意到可重複利用的玻璃材質。

3 款與春池玻璃合作的創作取名「透明未來」，作品融入陶瓷的語彙，用熱壓的技法創造紋理和雲紋，靈感來自於作家羅蘭巴特《符號帝國》對日本料理的描述，格狀玻璃盤、Y 形酒杯和波浪形花器，融入 Niko 打造的餐桌地景中。

為材質賦予更高的價值

朋丁主理人陳依秋補充，「春池玻璃跟創作者一起合作的經驗當時還沒那麼多，彼此都處在很想嘗試的狀態。」Niko 回憶，一開始還天馬行空地請師傅用陶瓷的石膏模具試做，過程中兩邊不斷嘗試和摸索，不管是對自己，還是早已熟悉玻璃材料的師傅而言都是重新學習的過程。

接觸回收玻璃，Niko 進而開始思考創作與循環之間的平衡。「春池玻璃曾分享哪些顏色的玻璃比較不好回收。我也不斷思考，為了循環是否就不應該去使用它們。」Niko 現在認為，「或許創作者要做的是找到兩者的平衡，而非棄之不用。」畢竟作品會長時間存在，能改善人們生活、在文化中創造價值。

這種平衡不只在於玻璃創作中，也滲透進 Niko 的創作思考裡。近期她正在研究和實驗工地挖地基時挖出的廢土，除了用於填海之外，還能如何透過設計賦予材質更高的價值。「我希望可以讓更多香港人知道，這些廢土有更多的可能性。」就像是 W 春池計畫為回收玻璃所做的事情一樣。

設計師 Niko Leung

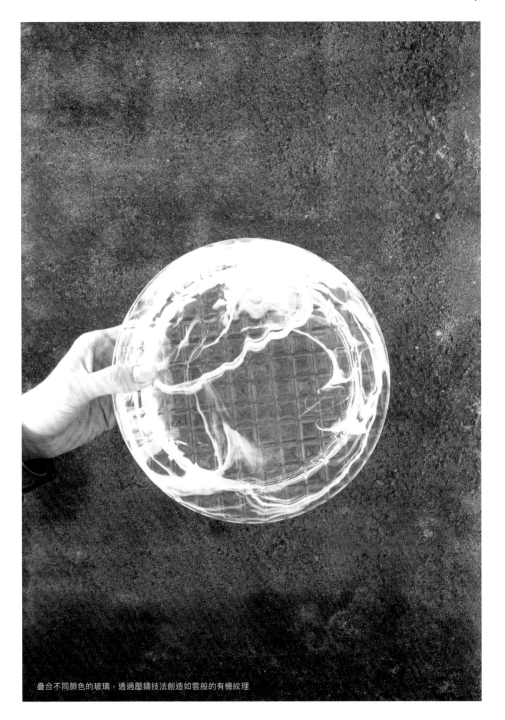

疊合不同顏色的玻璃，透過壓鑄技法創造如雲般的有機紋理

玻°C ——— 波°C ╳ SIMPLE KAFFA

循環經濟的另一種定義
就是把事情做到最好

TEXT by 郭慧　　PHOTO COURTESY of SIMPLE KAFFA、春池玻璃

W 春池計畫是一種雙向關係，參與者通過創造玻璃的新循環，也為自己帶來循環的思考。

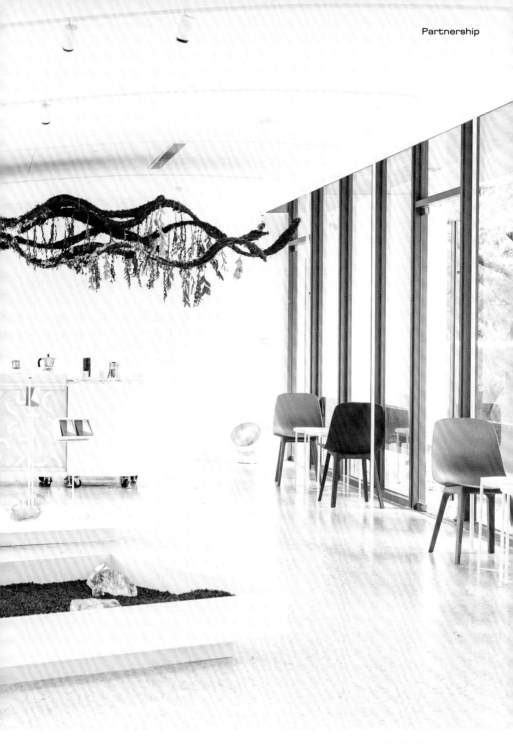

從觀察開始，到進一步行動促成改變，就像 SIMPLE KAFFA 負責人所期待的正向循環。

玻璃除了成為盛裝咖啡的容器之外，兩者之間還有什麼可能性？當 W 春池計畫遇上全球最佳 50 間咖啡廳 SIMPLE KAFFA 負責人吳則霖，兩方決定以「溫度」為線索，用展覽「玻°C ───── 波°C」為載體來回應。

玻璃工藝與咖啡風味的跨域共演

無論在玻璃製作或咖啡烘豆過程中，「溫度」都是關鍵變因，因此聯名策畫春室展覽「玻°C ───── 波°C」，就以「溫度」為策展主旋律，開展出「地域之味 Terroir」、「未來時光 Sweet Spot」、「POP-UP 春波咖啡車」三大子題。其中，最令觀眾印象深刻的，便是吳則霖為展覽特調的「春波配方」，以及在「未來時光 Sweet Spot」展區中，由春池玻璃師傅依據 3 種春波配方風味，打造而成的不同的玻璃容器。

「我想設計一款春波配方，讓大家體驗同一款咖啡在不同烘焙度下的風味變化。」吳則霖說道，他以衣索比亞日曬咖啡豆為主，混合帶有細緻香料感的巴拿馬水洗咖啡豆，調和成「春波配方」，「在淺焙狀態下，衣索比亞日曬豆的熱帶水果調性會是主軸、巴拿馬水洗豆的香料感並不強烈；到了中焙與深焙時，香料感逐漸增強、水果調性變得更深層而隱晦。」

1 隨著烘焙時間，咖啡豆的色澤會逐漸變化，
　 對比回收玻璃處理後變成圓潤的玻璃砂

2 SIMPLE KAFFA 負責人吳則霖

3 「玻°C ───── 波°C」春室展覽入口意象

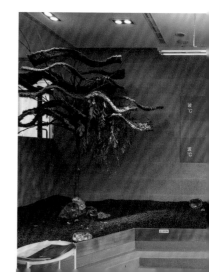

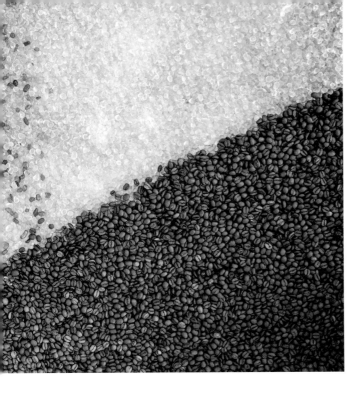

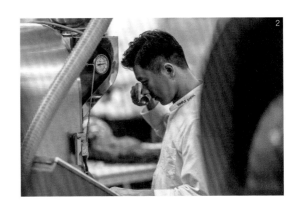

為了凸顯淺、中、深 3 種烘焙程度的獨有風味，春池玻璃也創作出 3 款同樣容量、不同杯形的玻璃杯，讓飲用者深刻感受到淺、中、深焙風味。其中淺焙杯的杯壁較薄、就口處外翻，喝起來風味層次鮮明，香氣如同爆炸般馥郁；中焙杯杯壁略微增厚，外翻弧度些微內縮成類似直筒狀，飲用起來風味更為均衡；深焙杯壁更厚，就口時可感覺到玻璃呈圓弧狀，也呼應深焙咖啡溫潤厚實的風味。

以不同杯形厚度　勾勒出多種焙度風味

光是風味與器皿的搭配，便隱藏著無限的細節變化，讓人們更理解咖啡風味與玻璃工藝。對吳則霖而言，消費者眼前的一杯咖啡，不只是喚醒一天的飲品，更飽含了農人、烘焙者、沖泡者的熱情。「農民很認真種植咖啡樹、業者也用心烘焙豆子，把它做成飲品，讓消費者認可那些咖啡豆的美好、不斷購買，為咖啡農帶來實質收益，可以改善生活環境

甚至添購生產設備，我覺得這就是一種正向循環。」吳則霖如此說道。

從這樣的角度來看，如果使用環保材料、回收再造是循環經濟的一環；對於這位世界冠軍咖啡師而言，把事情做到最好，更是循環經濟的另一種定義，讓人在咖啡香中，感受到風味變化的無窮無盡與職人的究極之心。

4

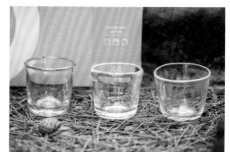

5

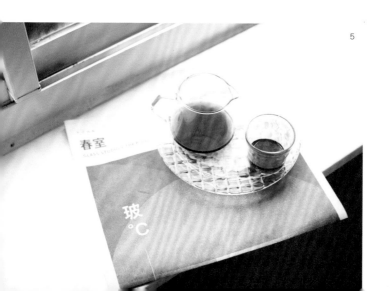

4 根據 3 款咖啡豆的烘焙程度，春池玻璃設計出 3 種能強調各自風味的玻璃杯

5 延長品飲時間的小杯設計，能更完整地感受溫度帶來的風味變化

聶永真

玻璃的流動性，讓我想到藝術審美有機變動的特質。

TEXT by 郭慧　　PHOTO COURTSEY of 永真急制

p.

香港蘇富比（Sotheby's）為 2018 年春季現代藝術晚間拍賣會製作的藏品圖錄。主題為「戰後亞洲現代藝術」，圖錄外殼以回收玻璃製作，限量 100 份，僅發送給收藏家

Q 玻璃創作的發想來源？

A 蘇富比藏家圖錄份數極少，必須具備藝術價值，所以希望這本專冊能結合異材質，讓專冊書盒也像是書架般的裝置。為此我想了很多可能的材料，後來想到如果是玻璃，可能會蠻有趣的。畢竟戰後時期亞洲藝術家作品風格前衛，善於去除刻板印象、實驗新的材質，我也想突破紙張或金、銀、銅、鐵、錫這類常見材質，也覺得玻璃的流動性，跟藝術審美會隨著時代有機變動的特質是彼此扣連的。

Q 在顏色選擇上，又有哪些巧思？

A 因為專冊內頁是白色，所以我首先刪去白色的選項，避免太過單一。呼應書內的藝術家作品主色多是紅色，我也選了同為暖色系的琥珀色作呼應。

Q 這次合作之後，你對於玻璃材質在設計上的發展空間，有哪些想法？

A 我在春池玻璃工廠中看到琥珀色、青色、透明的玻璃。這些顏色非常漂亮，也很有發揮空間，透過色澤與造型的結合，能讓人產生更多想法。玻璃除了製成器皿或裝飾品，一定還有其他可能——畢竟，我們在設計時，只要替換物品的材質，會產生新的可能性，這跟我用玻璃製作書盒是一樣的道理。

聶永真
亞洲知名設計師，永真
急制設計工作室主理人

吳孝儒

143 杯的玻璃很厚實，我非常
喜歡這種「粗勇」的感覺。

TEXT by 郭慧　　PHOTO COURTSEY of 格式設計展策

x

2018 新竹玻璃設計藝術節「光動 Light-Driving」
展場作品〈新竹市新單位／升級 143〉

Q 展覽「升級 143 計畫」將 143 一口啤酒杯變形，製成碗、盤和杯子 3 種容器，靈感怎麼來？

A 熱炒店常見的啤酒杯具現了台灣常民生活，相較於西方酒器多半輕薄，143 一口啤酒杯的玻璃卻很厚實，可以粗獷地乾杯、收拾時豪邁地掃進水桶也不會破掉。我非常喜歡這種「粗勇」的感覺。受邀在 2018 年新竹玻璃設計藝術節策展時，以啤酒杯為元素進行發想。

Q 如何讓創作呼應啤酒杯？

A 我從容量來切入，讓這些容器的容量剛好是 143 的倍數。像是碗盤容量是 143 的兩倍，適合用來盛裝冰品或肉丸；另一個杯子的容量則是 143 的 3 倍，可以倒進半瓶啤酒。因為在設計上的呼應，人們看到、摸到器皿時可以聯想到啤酒杯，也知道它的玻璃不容易破。但其實破掉也沒關係啦，畢竟玻璃可以循環使用嘛！

Q 合作過程中，有哪些印象深刻之處？

A 很開心設計出來的東西可以給很多人用，就算大家不知道這些器皿是以回收玻璃製成的也沒關係。而春池玻璃的生產一直是採取「半手工、半自動」的方式，生產出來的容器同時保留溫潤手感，這是品牌的獨特利基。

升級 143 以容量為倍數，碗 143-2（左 2）、盤子 143-2C（右 1）是 286 毫升

無氏製作
PiliWu-design
主理人，產品及
視覺設計師

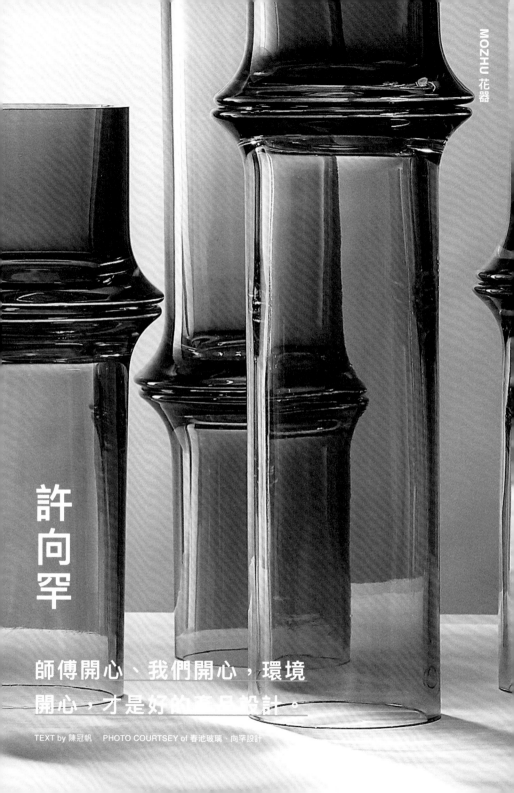

許向罕

師傅開心、我們開心，環境
開心，才是好的產品設計。

TEXT by 陳冠帆　PHOTO COURTSEY of 春池玻璃、向罕設計

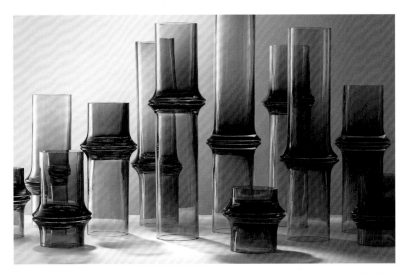

仿竹子造型的回收玻璃花器。靈感來自東方竹水墨,使用口吹技法,竹節造型仰賴兩個師傅同步對接,相當考驗師傅們的默契和經驗

Q 花器〈MOZHU〉的創作契機?

A 是因為米蘭的藝廊邀請,當時他們希望我們製作一個花器、要有東方水墨意象,並且使用永續性的材料。在這個契機下,我開始找台灣的永續材料,後來知道春池玻璃。剛開始我不太了解玻璃,去工廠後把自己歸零從頭學習,師傅教我很多,像是玻璃染色要加金屬氧化物,最後是一起完成這件作品。

Q 兩年後你受邀在春室策劃展覽「玻璃自然形」,再度跟玻璃交手的經驗?

A 做〈MOZHU〉時什麼都不懂,師傅要配合我的設計來挑戰製程,到後來再度跟春池玻璃合作,就換成我來配合師傅,利用現有技術做創作,去表現玻璃的工藝。我們在想的都是怎麼讓彼此更好,這應該就是循環的起點。

Q 心目中的好設計要符合什麼條件?

A 我們很重視產品的生命循環:使用回收材料製作、產品要耐用、可維修,最後可回收。所以我喜歡跑前線了解製程,像我先去工廠,了解玻璃怎麼分類、熔解,從設計端到製作端都要符合這個回收機制。師傅開心、我們開心,環境開心,才是好的產品設計。

許向罕
工業設計師,向罕
設計工作室主理人

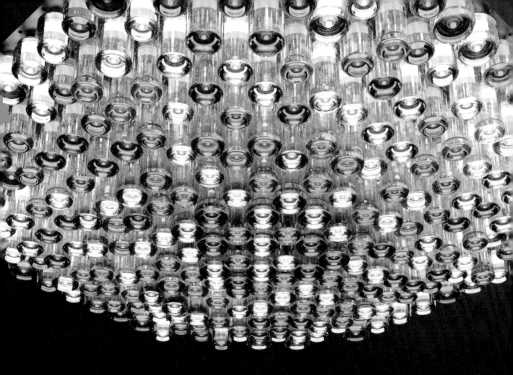

豪華朗機工

日光域

〈日光域〉以回收玻璃瓶製作，正好
延續了作品的循環精神。

TEXT by 郭琽　PHOTO COURTSEY of 豪華朗機工

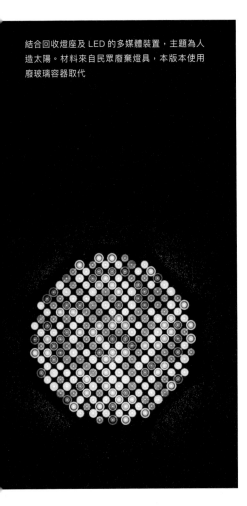

結合回收燈座及 LED 的多媒體裝置，主題為人造太陽。材料來自民眾廢棄燈具，本版本使用廢玻璃容器取代

豪華朗機工
藝術創作團體，現任成員為陳又、張耿華、林昆穎

Q 這件作品是怎麼開始的？

A 一開始是北美館 2010 年「白駒過隙・山動水行—從劉國松到新媒體藝術」展覽邀請，希望以新媒體藝術與劉國松先生的水墨作品對話。那時我們對他太空相關的創作很感興趣，聯想到電影《太陽浩劫》中近距離觀看太陽的情境，便開始募集燈具來集結出一座人造太陽，希望將這樣的情境放到美術館。

我們受到不同城市邀請，陸續在香港、澳洲、基隆等不同地方搜集當地的舊燈具，讓這些乘載著每位使用者記憶的燈具匯聚成太陽，成為屬於每個城市的《日光域》。

Q 2020 年的版本，你們改用春池的回收玻璃瓶來製作的想法？

A 考量陳列的展場在室內，原本使用的燈具會太大。我們就想到小時候在玻璃瓶中放蠟燭的記憶，想說可以用自家廢玻璃瓶做，但數量卻遠遠不夠。才找春池玻璃幫忙，直接到回收廠挑。

到現場其實有點震撼，因為真的是一整座玻璃瓶山，散發著各種氣味。我們先了解回收廠如何分類，再依據需求去挑。玻璃瓶去油、去污、去標後進行系統測試，反覆測試好幾輪後才完成這件作品。這是我們成軍 10 周年的第十個《日光域》，我們覺得很好的地方是，這回使用的材料就是回收玻璃，延續了這件作品想傳達的循環精神。

楊水源

玻璃墜落畫面極有衝擊性，我希望用作品重現此情此景。

TEXT by 瑩瑩　PHOTO COURTESY of 楊水源

Q 當初為何想做玻璃沙漏？

A 我在企畫發想之初就希望不只使用回收玻璃，希望也把春池提倡的永續循環概念融入產品設計。後來我想到用「玻璃容器裝著玻璃」這個點子，而沙漏外殼的玻璃容器，就像是人們日常使用的玻璃器皿；裡頭的玻璃砂則象徵玻璃器皿回收、被粉碎後，等待被重新燒熔的狀態。先前造訪春池玻璃工廠時，看過玻璃碎從高處落下的情景，那個畫面非常有衝擊性，我也希望在作品中重現這種「玻璃瀑布」的視覺印象。

Q 製作上有什麼困難的地方？

A 口吹玻璃不像是開模具那樣，可以精準做出沙漏中間的微小縫隙。我跟師傅們試了很久，最後突然想到，如果無法開出精準的孔隙大小，不如就用玻璃鉗夾出凹痕吧！我一提出這樣的想法，師傅就覺得可行，試過之後也發現這樣的確可以創造出流沙效果。

Q 創作過程跟過去有何不同？

A 這次創作不是我畫圖後交給工廠開模，而是與師傅來回討論的結果。在這樣的過程中，我才知道製作一件物品需要經過很多流程，其中每個環節都要做選擇，不同選擇造就不同結果。另一方面，熔融玻璃的形狀其實很難控制，所以產品器型其實是在製作過程中有機發展、慢慢微調，最後再去推敲出，如何穩定地做出需要的輪廓。

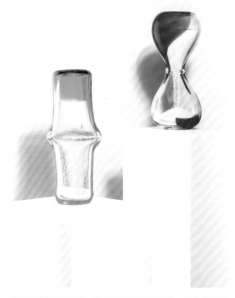

沙漏先以口吹成形，再使用鐵鉗夾出細縫，包含流沙皆為玻璃材質。

楊水源
產品設計師，善於發掘物件背後的故事與價值

YODEX

循環出題 ⟨⟩ 學生來接招

新一代設計展　　　　　　　　　　　產學合作

設計是解決問題的工具，台灣設計研究院推動「新一代設計產學合作」，邀請民間企業出題、學生以設計解決痛點。從 2018 年開始，春池玻璃提出「尋找循環材料打造永續生活」，廣邀學生以循環設計手法、友善環境材料、創新服務模式，讓「循環」融入日常。

TEXT by 郭慧　　PHOTO COURTESY of 得獎團隊

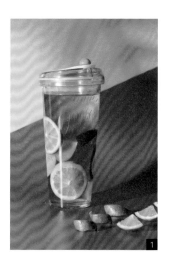

1 FLOAT 漂浮珍奶杯

史芳、吳天瑜 | 2019

手搖飲為人們的舌尖與心頭帶來一絲微甜，
卻也製造出每年 10 億個塑膠吸管與塑膠杯。
實踐大學畢業生吳天瑜、史芳以此發想，設
計出「FLOAT 漂浮珍奶杯」，透過內杯設計
改變飲品配料排列，讓人們不需使用吸管就
能吸入珍珠與奶茶，享受「喝手搖」的幸福
感，卻不必為地球帶來負擔。

2 25nano 燈

陳靜樺、盧承諺、蔡智傑、陳昱榮 | 2020

25nm 是泡泡厚度臨界點，台南應用科技大
學商品設計系學生陳靜樺、盧承諺、蔡智傑、
陳昱榮以此為名，以堅硬回收玻璃圈著脆弱
泡泡，隨著泡泡生滅，彩色圓圈也映照於桌
面，如此詩意的色彩與光影，讓這項作品榮
獲義大利 A'Design Award 銀獎肯定。

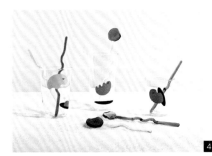

4 一口

劉旻齊、許星儀、葉壹群｜ 2022

「一口」是飲食量詞，也是家庭單位。國立
臺灣藝術大學視覺傳達設計學系學生劉旻齊、
許星儀、葉壹群以此發想，將「家」的意象
融入春池玻璃產品「一口音階143杯」，以
充滿律動感的圖騰，暗喻家人間如同旋律般
的互動，將循環概念化作輕巧的一口，送進
消費者口中。

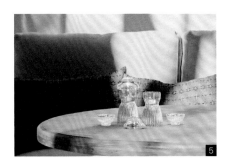

3 光景玻璃回收站

李宗唐、吳芝葳｜ 2021

說到回收場域，高溫、惡臭的記憶總在腦中
揮之不去；國立台灣科技大學設計系學生李
宗唐、吳芝葳卻為回收這美麗的行為，造就
出「光景玻璃回收站」優雅的環境—兩人借
用玻璃紋理和酒瓶透光性，打造出如同裝置
藝術般的回收站，光線折射下，當人們朝回
收站投入酒瓶，光影效果也隨之改變，讓回
收行為不只永續，更是城市中的藝術風景。

5 宮廷帽杯杯　故宮 ✕ 春池

陳佳妮、孫語婕｜ 2022

國立雲林科技大學工業設計系學生陳佳妮、
孫語婕作品，「宮廷帽杯杯」從宋朝皇帝、
皇后坐像為造型靈感，以可塑的回收循環玻
璃，製作出彷彿宋代帝后衣帽的杯體，完美
平衡現代童趣與優雅古意。

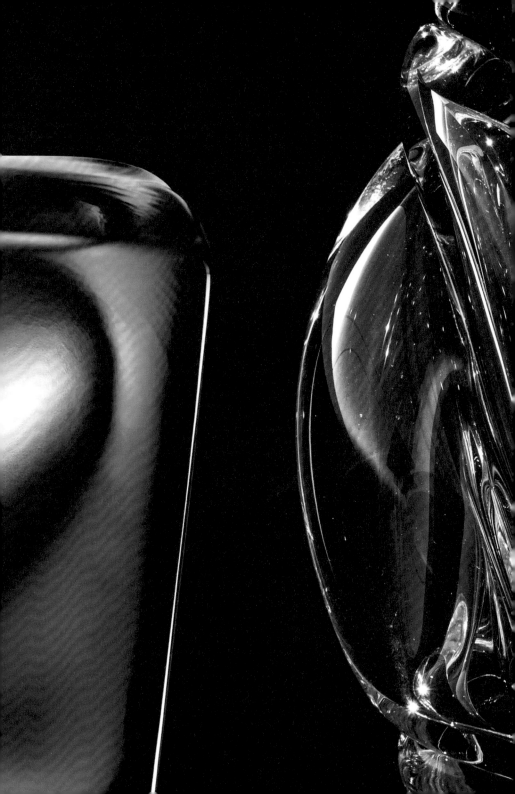

GLORY

循環的 華麗出擊

玻璃 　　　　　　　　　設計獎座

使用玻璃製作獎座獎盃並不少見，但W春池計畫的作品就是跟別人不太一樣。不光造型是請設計師操刀，更強調製作的工藝。

TEXT by 羅健宏　　PHOTO COURTESY of GQ、見本生物、春池玻璃、葉忠宜

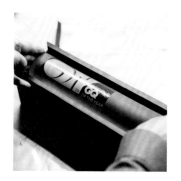

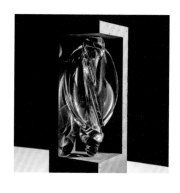

GQ of the Year
無氏製作設計 | 2020

獎勵為台灣風格注入新活力的人、事、物,第一屆「GQ of the Year」獎座由無氏製作設計操刀,靈感來自於接力賽跑者手握的接力棒,材質選用霧白包覆黑色回收玻璃。詮釋即便在黯淡的 2020 年,在不同領域展現鋒芒的得獎者,將持續引領著社會走出黑暗,迎向光明未來。

金玻獎
究方社設計 | 2020

作為新竹市金玻獎的至高榮譽,獎座即是工藝結合設計力的最佳體現。設計 2020 年獎座的究方社,以流體玻璃膏為創作靈感,打造螺旋狀玻璃雕塑,結合水泥異材質。底座由 22 studio 開發,混入玻璃細砂增添質感。展示玻璃工藝極致,象徵得獎者從窯爐取出玻璃的創造性時刻。

總統文化獎
見本生物、張家翎設計 | 2021

肯定為台灣樹立典範的各界人士,第 11 屆總統文化獎以「閃耀世界、自由之光」為主題。見本生物以此延伸,根據玻璃可透光的物理特性,運用厚度的層次創造如光線穿透獎座的視覺意象。結合霧面噴砂的設計,半透明質地包覆,宛如一道光線,自獎座中放射而出。

客語友善企業獎
葉忠宜、徐景亭設計 | 2022

表彰台灣企業對客語的傳播貢獻。設計師葉忠宜及徐景亭操刀的客語友善企業獎座,從客家日常生活的元素延伸,以仿相思木炭黑色底座象徵堅毅精神、樟樹紋表現客家人的質樸,噴塗釉料的樟樹花紋呼應追求自由的理念。

SPRING
POOL
GLASS

W 春池計畫檔案

設計跨界

品牌客製

活動參與

春室展覽

Archives
2017 → 2022

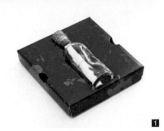

© 究方社

© 無氏製作

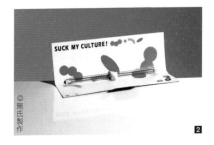

設計跨界

1 林俊傑《偉大的渺小》瓶中信・2018
2 吸茶展 昭和鑲嵌玻璃吸管・2019
3 繽紛霓虹吸管・2019
4 Adamas Architect Ateliers 玻璃冰塊磚・2020

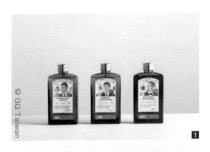

© GQ Taiwan

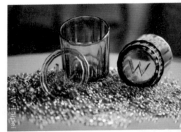

© W Taipei

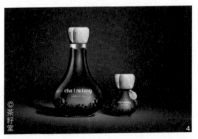

© 茶籽堂

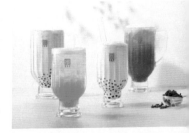

©李霽

5 W Glass Bottle 量子系列（S）噴霧瓶．2021
6 嘉義設計展 ONE WOOD 萬物象限 SOUL 盤．2021

7 永續玻璃杯 ✕ 花器靜電貼．2022
8 WASTE 氣味培養皿．2022

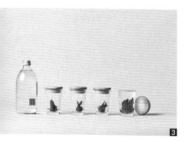

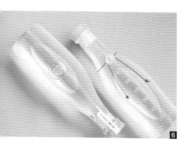

品牌客製

1 GQ GOOD DRINK SERIES 酒瓶．2018
2 Wow Moon 無限月餅禮盒邀月杯．2018
3 連猗人基金會聖誕禮盒 玻璃杯瓶．2018
4 茶籽堂 手工苦茶油瓶．2019
5 春水堂 永續循環設計珍珠杯．2020
6 成功大學 成功 90 紀念酒．2021

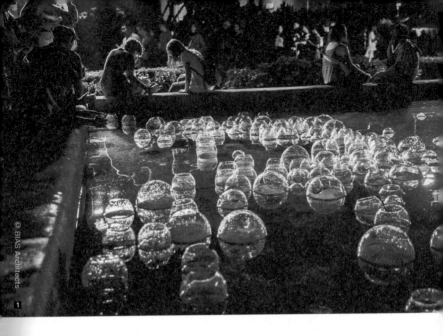

© BIAS Architects

1

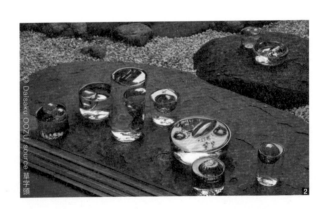

© Daisaku OOZU source 草字頭

2

活動參與

1 白晝之夜 浮鈴浴場・2017　　2 未來之花見：TAIWAN HOUSE・2021

春室展覽

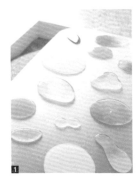

1 玻形 When Glass is Formed・2020
2 設計包覆 ® 春池量子・2021
3 玻璃自然形・2021
4 Ariamna Contino & Alex Hernández Dueñas 雙個展・2022
5 「Momentarily」 瞬息 Ⅱ 「Eternity」永恆・2021

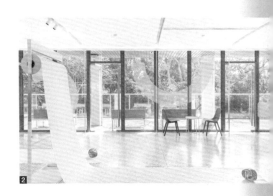

台 灣 設 計
研 究 院 院 長

張
基
義

CHANG
CHI-YI

DICTATION by 張基義

TEXT by 陳冠帆

PHOTOGRAPHY by 楊雅淳

建立未來
永續循環的商業模式

如果「設計」的目的在於改變人類生活，近幾年興起的「循環設計」就是透過設計改變人類社會，而這種改變在於追求人類社會的正向永續發展。尤其近來全球面對極端氣候變遷的挑戰，永續議題日益受到重視，民間更積極展開與永續的對話，作為先行者的春池玻璃就是代表之一。

台灣設計研究院（簡稱設研院）前身為台灣創意設計中心，於 2015 年就站出來響應聯合國提出的 17 項「永續發展指標」（Sustainable Development Goals，簡稱 SDGs），以一個平台的角色推動循環設計思維，多年來致力於跨領域資源整合、引入新趨勢或是倡議議題，辦理講座交流、工作營和產業輔導，也陸續策劃相關主題展。2018 年我們策劃「循環設計展 – 你在圈內嗎？」，這是台灣第一個以循環設計為主軸的展覽，邀請代表企業展出創新服務與產品，當時在各界的迴響很大。2020 年，設研院再度舉辦循環設計展，那一年的命題為「下十年」，第二檔展覽討論的是「逆轉地球超載日」，以全球 40 個循環設計案例，提出如何以設計翻轉地球資源的逆境。這一年，同時也是台灣設計研究院升格的第一年，因此這個議題格外重要。2022 年，設研院推出第三檔循環設計展，以「the SPIRAL 轉不轉」為題，這次強調台灣與國際產業的鏈結，串連 4 個國家：日本、泰國、德國和丹麥的重要案例，透過光電藝術、共享餐桌、循環設計產物、循環商業模型等內容，讓觀者了解「每個消費都將決定我們的未來」。

設研院發起這些循環設計系列活動，是希望透過設計的能量來串連產業，以期擴散循環經濟的效益，成為驅動

國內循環設計的力量。經過多年國際交流，我們觀察到，台灣雖然是一個很小的島，但是在永續議題上擁有相當的優勢：第一，台灣擁有設計到製造的產業價值鏈，可以評估製程減少對環境的破壞。第二，台灣擁有完善的回收系統，從玻璃、金屬、紙類、塑料、混紡、橡膠、皮、木、電子元件都有回收機制，資源回收率高居世界第二。加上人民普遍擁有環保意識，30 年前就有垃圾分類的概念，因此循環設計議題推出後，很快就能接軌常民的共識。綜合來看，台灣擁有整合設計創意能量、完整生產供應鏈、完善回收系統，加上政府政策支持，因此永續議題上都有亮眼成果，獲得全世界的高度矚目。

設研院作為一個跨資源的媒合溝通平台，也努力引領企業投入這方面的努力，2017 年我們開始與春池玻璃合作。一開始是為其媒合設計夥伴，也鼓勵各領域的設計人使用玻璃素材來進行產品開發創作，這些歷程也讓 W 春池計畫更具聲量。2018 年，我們邀請春池玻璃加入新一代設計產學合作，不僅提供產業知識給年輕學生，更創造出超過 700 萬的募資作品，讓人看到設計協助傳統產業的轉型契機。2020 年，設研院透過輔導計畫，

促成春池與春水堂的跨品牌聯名合作；春池是循環玻璃龍頭，而春水堂是珍珠奶茶的起源，因此我們取材回收玻璃，創造出最適合當代手搖茶的杯具，成為循環設計界的熱銷產品。

近幾年，設研院也關注「春室 The POOL」這個新計畫，投入輔導資源促成南美春室的開設。春池玻璃的發展道路，從早期 B2B（Business to Business），到現在 B2C（Business to Customer），可以直接面對消費者溝通互動，從銷售端改變店家主理人和消費者的行為，形成更完整的循環系統。可以說，春池玻璃是一個循環國家隊，他們的理想和執行力，在在代表台灣的創新動能，如今我們很期待透過玻璃器皿的循環，讓生活的美學不再只是單一回收，轉換為循環互動的價值鏈。

一直以來，台灣單領域都做得很好，然而面對未來挑戰，需要嘗試跨領域的能量整合，而設研院將會持續扮演媒合的角色，像是把台灣科技產業的硬實力，結合設計轉譯的軟實力，以設計思考為核心，回到以人為本的觀點，創造更多新的價值或是有感體驗，擴大對社會的影響力，建立未來關鍵的永續商業模式。

C

Curation 展策

體驗和感受
的
創造

展覽是一種溝通議題的策略,也是體驗和感受的創
造。W春池計畫與重要展會攜手,有效觸及一般大
眾,讓大家在全新體驗中感受循環思維。

○ 2017 臺灣文博會 ✕ 格式設計展策 Informat Design Curating
○ 2018 新竹市玻璃設計藝術節 ✕ 格式設計展策 Informat Design Curating
○ 2020 台灣設計展 ✕ 究方社

打造一片　　玻璃　海洋

2017 臺灣文博會　●　格式設計展策 Informat Design Curating

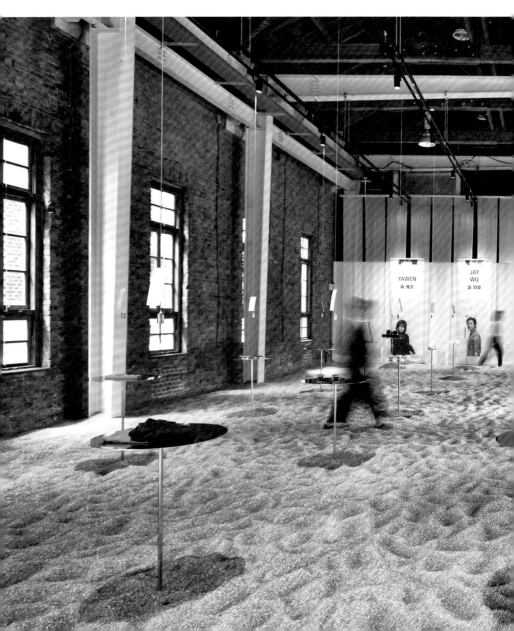

赤腳踩在玻璃上是什麼樣的感覺？即便玻璃是種深入日常的材質，這個問題或許只有參加過 2017 臺灣文博會的觀眾能回答。當年，總策展團隊「格式設計展策」突發奇想，使用春池玻璃製造的亮彩琉璃作為地坪鋪面，在華山文創園區的紅磚老屋打造一片玻璃海洋，引發大眾的熱議，也為 W 春池計畫的跨界行動，打開全新篇章。

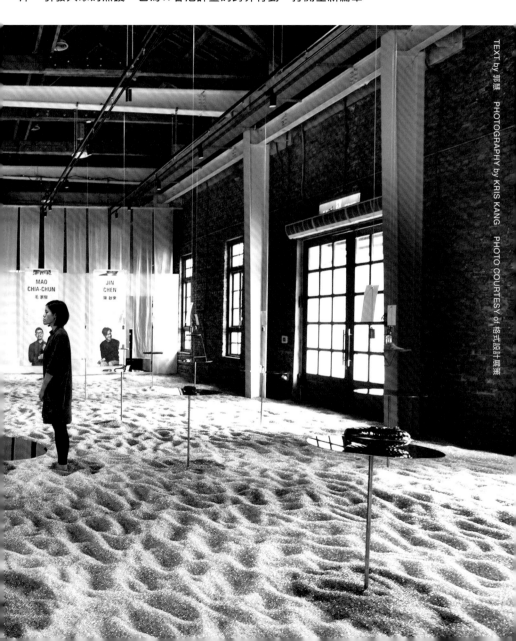

TEXT by 郭慧　PHOTOGRAPHY by KRIS KANG　PHOTO COURTESY of 格式設計展策

2017 臺灣文博會以「我們在文化裡爆炸」為主題，突破過往熟悉的策展形式，將文化議題帶入展覽會場，並結合媒材破格運用。主題館一進門自天花板降下的數千張纖薄白紙，以及選品區鋪滿地面的琉璃砂，成功為當年文博會帶來話題和關注。

40 噸半透明玻璃砂　鋪就一片玻璃海洋

擔任總策展的格式設計策展總監王耀邦回憶道，最初契機是希望在展區內加入循環的議題，聯想到春池玻璃開發的裝飾建材「亮彩琉璃砂」，他說，「既然有這樣的材質，不如把它當作展場的元素，讓大家看到材料的不同魅力。」配合展區的需求，團隊精選低彩度的半透明款式，「我們請貨車載來一袋袋的玻璃砂，每袋 20 公斤，夥伴們前後運了整整 40 噸的玻璃砂。一袋袋玻璃砂『嘩』地倒在展場地板上，非常壯觀。」

如果對於「40 噸」這個量詞沒有概念，王耀邦提供另換算的數據：如果一家 100 人的公司，每位員工每天喝兩瓶可樂，10 年後這些可樂回收的玻璃空瓶生產的玻璃砂，就能剛好做成這片玻璃海洋。這樣的數據與畫面，除了可以讓人想像展場之大、使用的琉璃砂之多，以及若未經妥善回收，琉璃砂的原型將是多麼龐大的垃圾飲料山。

想像材料的可能性　讓材料不只是材料

琉璃砂、紙張這些回收材質的選用，一方面為了將傳統策展大量使用到的木作比例降到最低，賦予整體展區輕盈通透的意象，卻意外地跟紅磚屋的厚實古樸形成有趣的層次與對比。通過這次經驗，王耀邦相信，還有很多材料可以運用在展場中，藉由「重組」而非「重製」的手法，去創造獨特的展覽空間。

「我覺得設計師不妨去想像，可以透過什麼樣不同的方式，讓材料不只是材料，做法可以是面狀，甚至包覆。」他舉例，比方一顆螺絲只是單一的物件，但是當 5 萬顆螺絲集結在一起，就能創造新型態的結構體，就像堆疊琉璃砂創造如沙灘的自然起伏。而且這些組成元素在展覽結束後仍能作為他用，而非就此棄置，而是真正實踐循環。

更重要的是，「當大家走在上頭，知道這些玻璃砂是由廢棄玻璃回收再製的當下，會真的感受到『垃圾變黃金』。而且當西曬的陽光灑在玻璃砂上面時，畫面非常魔幻，讓踩在玻璃砂上的觀眾能用身體就感覺到材質的魅力。透過這個方式來談議題，會比傳統影片或圖文展板更有說服力。」

1 取代木作的紙張，是用於 3C 產品
 絕緣的特殊「薄纖紙」、「和纖紙」

2 展策總監王耀邦

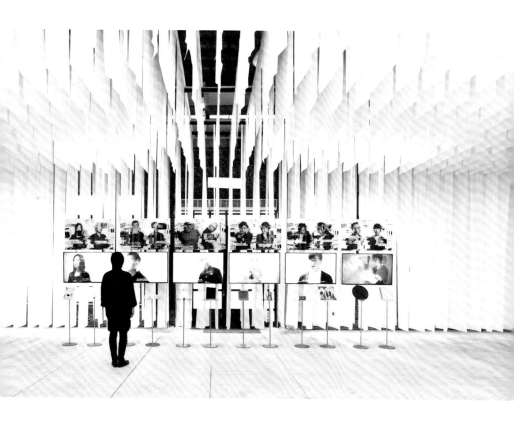

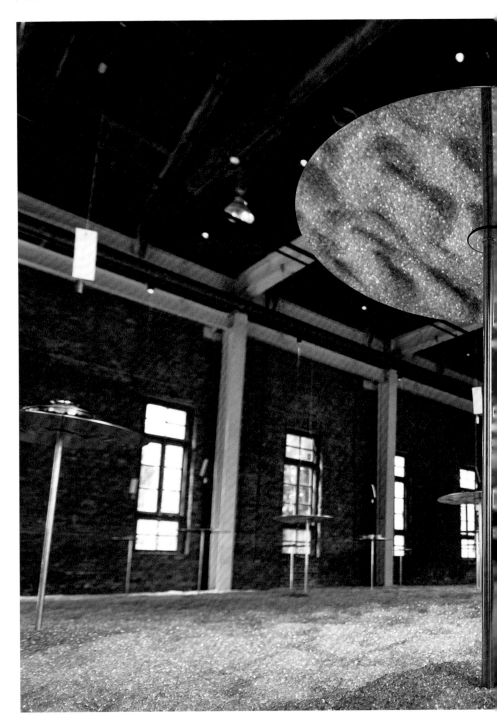

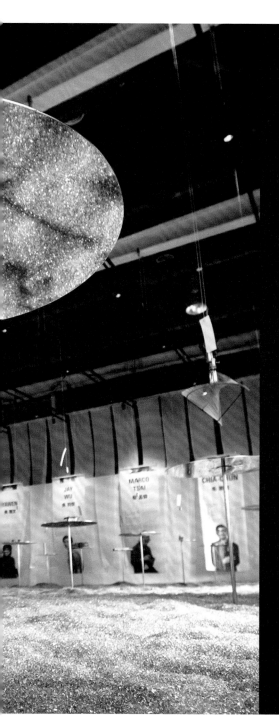

去熟悉化的手法 創造無法忘懷的五感經驗

對春池玻璃而言，展覽的跨界創造了接觸回收玻璃的新路徑，「大家不是先去記得這東西是回收玻璃，再去了解它的用途。」王耀邦指出，展覽讓大家更快知道眼前的東西可以創造哪些價值和應用。

當玻璃不只是器皿，而是成為腳下踩踏的質地，這種「去熟悉化」的策展手法還可以創造強烈的感受。「一般人對玻璃的認知會是器皿，我們會用手去輕敲或觸摸玻璃，但是很少人有踩在琉璃砂上，觀眾一輩子可能就只有在這次展場才有這樣的體驗。如此有別於日常的體感經驗因而顯得極為深刻，也因此成為策展五感應用上很重要的一環。」王耀邦說道。

不落窠臼的材質應用，讓觀眾有一生一次的體驗，格式設計策展為玻璃的循環經濟做了最好詮釋：一如當年臺灣文博會的副標，成為所有人可親近的真實場景，「在過程中創造意義。」

LIG

讓玻璃杯　　不只是容器
更成為光的載體

2018 新竹市玻璃設計藝術節　●　格式設計展策 Informat Design Curating

TEXT by 郭慧　PHOTO COURTESY of 格式設計展策

「玻璃是新竹的名片。」2018 年，王耀邦擔任新竹市
玻璃設計藝術節策展人，再度與春池玻璃合作。而這張
名片不只述說了新竹玻璃產業的歷史，並用意想不到的
手法，展現玻璃容器之美。

通過玻璃杯的穿透性，創造光自地面升起的意象

「其實新竹市玻璃設計藝術節已經有近 30 年歷史，過去大家比較常聚焦在玻璃工藝，像是研究吹製或加熱塑形技巧，我們在 2018 年時則試著放進設計元素，希望讓更多受眾理解玻璃這個材料。」王耀邦如此說起自己策畫 2018 新竹市玻璃設計藝術節的發想。

玻璃的魅力　源於光的照映

然而，想讓更多人認識玻璃，首先自己得深入了解玻璃的魅力。在精研材質的過程中，王耀邦發現，玻璃的魅力其實在於「光」。「正是因為光的折射、漫射，才能讓玻璃展現不同的姿態。也就是說，如果沒有光線的話，玻璃其實是沒有魅力的，所以我們才將這次展覽主題定名為『光動 Light–Driving』。」

在這次展覽中，每個人都是一道光，透過不同的產業、設計、生活觀點，凝視玻璃材質，重新探究它的歷史、來源、支撐、應用，如何影響著人們的日常生活。也因為如此，格子特意邀請無氏製作主理人吳孝儒延伸 143 一口啤酒杯的設計應用、找生活風格家米力以玻璃盛裝漬物、邀請飲食作家盧怡安以玻璃器皿泡茶，甚至請來建築師簡學義以玻璃為建材蓋出一座戶外涼亭……。

不只「光動」　更讓人們在光上行走

而在飲食、器皿、建築上的探索之外，王耀邦也想到，既然展覽以「光動 Light–Driving」，在展場設計上，不如便讓人們真實地在光源之上移動、行走。「既然要踩在光上面，地底下一定要有光源射上來，而玻璃反射的效果也讓它成為最適合的材質。然而，如果只是讓光透過玻璃往上打，似乎沒什麼意思，我們思考後，便決定以串連台灣記憶的玻璃器皿──143 一口啤酒杯為載體，為這樣的想法賦予更深刻的聯想。」

而在團隊精算後，以大面積強化玻璃與 33000 個來自春池玻璃的 143 玻璃杯打造展場的想法便於焉確立。「一開始算出需要 33000 個玻璃杯時，嚇了一跳，但我們知道做出來效果一定很好，便決定這麼幹了。」王耀邦笑道。

用 143 杯為載體　讓人們走在玻璃裡

然而，處理龐大的玻璃杯數量，只是挑戰的開始，玻璃的施作更是另一門學問，像是玻璃之間該如何膠合等細節，都需要團隊深入研究，王耀邦帶領的「格式設計展策」甚至還先用 4 塊正方形地坪來模擬，確認一切可行後才在新竹施作。

儘管過程艱辛，最後由 33000 個 143 玻璃杯集結而成的地坪，散發著「數大便是美」的震撼力以及光的迷人照映，「當觀眾來到展場、站在地坪上時，也就是走在玻璃裡頭。」當 143 玻璃杯不只是容器，更散發著材質的魅力，折射出玻璃的獨特美學，也讓「光動 Light–Driving」不只是展覽主題，更成為每個人的親身經歷。

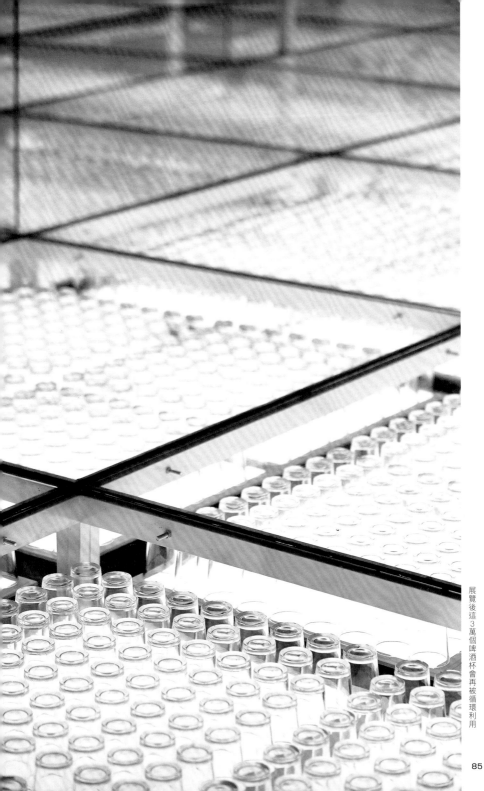

展覽後這3萬個啤酒杯會再被循環利用

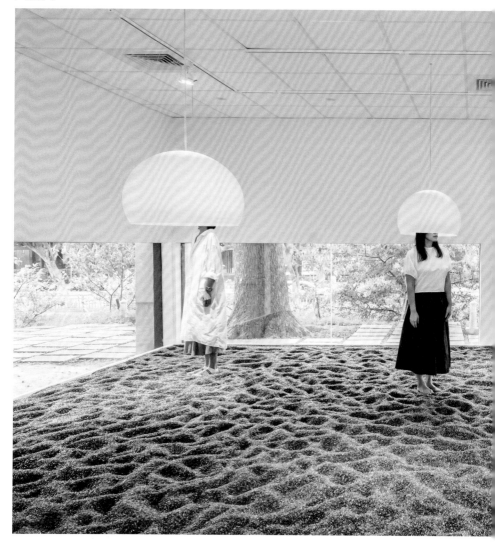

成為循環設計
及永續思考　　的一部分

2020 台灣設計展　●　W春池計畫 ╳ 究方社

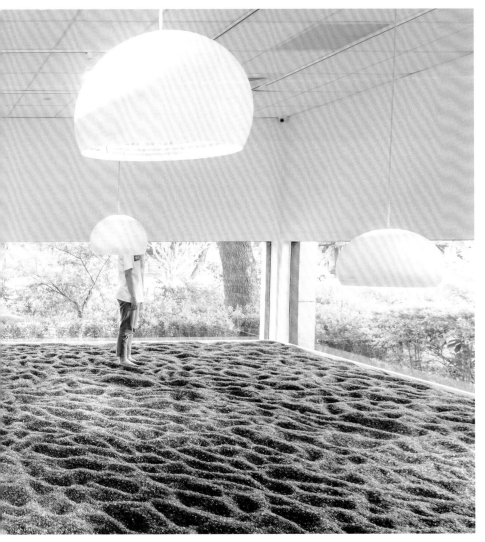

TEXT by 陳冠帆　　PHOTOGRAPHY by KRIS KANG、Ogawa Lyu　　PHOTO COURTESY of 春池玻璃

推開展場大門，「叮鈴！叮鈴！」迎面襲來陣陣清脆聲響，引導人們進入其中。2020 年 10 月，台灣設計展在新竹市舉行，以「Check in 新竹—人來風」為主題，其中玻璃工藝博物館「循環設計」展區，由春池玻璃與究方社共同策劃。清脆悅耳的聲響，讓人們彷彿受到微風吹拂，耳畔敘說著人與環境間的自在流動。

沿著展間長廊吊掛的風鈴，經過時會自然敲擊，發出清脆聲響

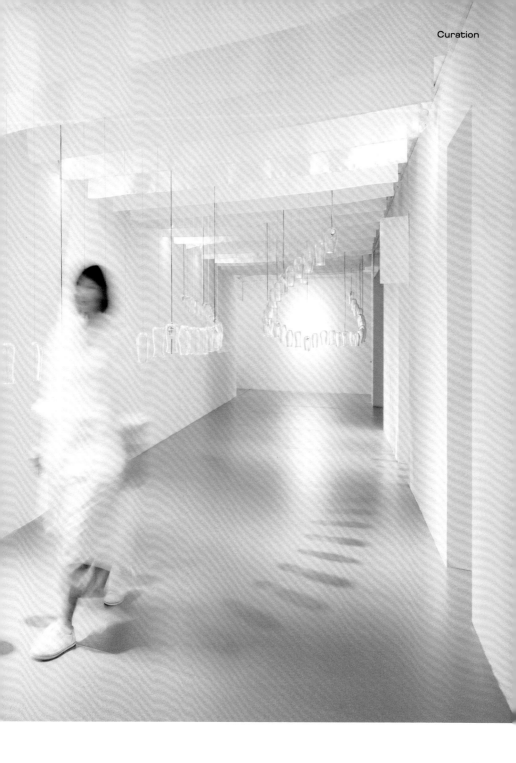

如何在展覽中傳遞抽象的循環設計？對策展人方序中而言，答案來自於「整理、編輯和轉譯。」他認為，「循環設計是一個龐大且複雜的議題。」單就一個展覽其實無法窮盡，因此他試著縮小，將關乎世界性的議題變成一座城市的尺度，將所有牽動的議題濃縮成城市日常生活的永續問題，包含剩食、生態失衡、城市變遷、熱島、過度消費、廢料超載 6 個面向。因為貼近日常生活，讓循環設計更有機會獲得參觀者的共鳴，甚至是進而響應參與循環行動。

延續上述構想，衍象設計實驗室規劃黑白灰三展間，方序中形容，黑色是尋找問題，灰色觸發思考，白色是開始行動。展間的動線構成一套循環行動的敘事，在黑色展間會先看見六大都市問題，進入灰色長廊，一整排由衍象主理人闞凱宇設計的互動風鈴，擬仿風穿越長廊的聲音，隨著經過的人們開始發出聲響，引領觀眾往前移動。來到最後鋪滿亮彩琉璃砂的白色展間。呼應展覽內容，主視覺也以同色系的 3 個相連的圓圈構成。

循著聲音前進　進入循環的流

相較於先前臺灣文博會、玻璃設計藝術節的參與，W 春池計畫在台灣設計展的合作內容更加深入，甚至是創造參觀體驗的主體。在第一個黑色展間可以看見矗立著 1100 支廢棄啤酒瓶堆疊而成的龐大柱體裝置，搭配玻璃回收過程的聲響，包含搬動、堆放廢棄玻璃的作業聲響，以及進入回收系統，機器打碎玻璃聲，強調垃圾對環境帶來的衝擊。6 個

議題在黑色空間壓抑氛圍下，加以尖銳而刺耳的聲響、巨大的瓶柱量體，形成聽覺與視覺雙重的壓迫性，迫使觀眾對環境的破壞再也無法視而不見。

黑色展間的盡頭，觀眾隱約聽到一陣清脆的聲音，這悅耳的聲音引導觀者探詢，進而走入灰色長廊——象徵思考的圈圈，彷彿腦海經過提問的刺激後，正在進行清晰的思辨。在長廊裡，師傅手吹玻璃製作大量的「風鈴」，每一個風鈴各有姿態，彷若具生命的有機體，沿著長廊懸掛陳列，展現春池師傅的工藝手感；只要有人靠近，風鈴與風鈴之間就會產生撞擊。方序中提到，「2020 年設計展主題是新竹的風，所以在表現方式上加入了『風』的意象。風會產生行為、方向，甚至因為風吹而發出聲音、產生圈圈。」而風鈴的設計也象徵這個時代下，每一個人都將朝著永續循環的方向前行。

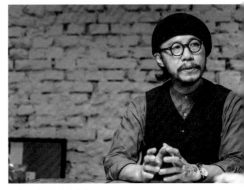

究方社創意總監方序中

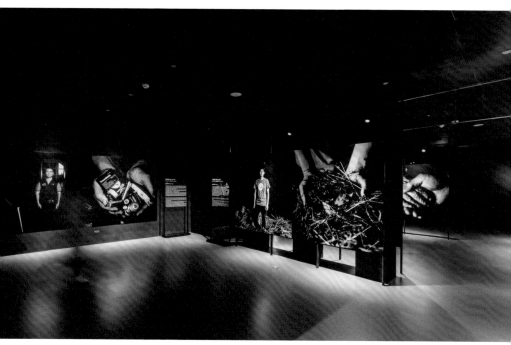

黑色展間陳列都市生活中的各種問題，透過大型影像輸出，呈現張力

行動的人　才是循環的答案

觀者隨著循環之流，最終抵達白色展間。在此處又聽到回收廠的玻璃聲響，卻不再是摩擦、震耳的噪音，取而代之是輕快而愉悅的聆聽體驗，原來透過新竹音樂人黃建為的介入，將工廠採集的聲響重新設計與調整，編制為動人心弦的新樂曲。從聲音的循環，也暗喻廢棄玻璃透過設計力的還原與轉譯，產生嶄新的樣貌。

W 春池計畫在白色展間也布置一處球池，裡頭的亮彩琉璃砂，遠看如透綠發光、緩和起伏的耀眼海面。也邀請大人與小孩走進玻璃池中，透過身體行動與感官觸覺，成為循環圈圈的一份子。

而策展團隊將「人」視為循環經濟裡的最小單位。白色展間的尾聲，豎立了 3 根玻璃柱，寫有「我想挖掘更多答案」、「我願意一起行動」和「我看見問題與挑戰」的標語，民眾離場前，可將身上的粉紅色貼紙黏貼在柱壁上。藉由這個簡單的動作，象徵循環來自於每個人的參與，而所有人都會成為循環的一部分。

鋪滿展間的綠色亮彩琉璃砂，宛如海面波紋呈現和緩的起伏

Spaces 容器

讓循環　走入
日常生活

SPRING POOL GLASS

玻璃循環離大眾生活並不遙遠，W春池計畫在新竹、台南和台北構築起
迷人空間，從空間設計到服務內容，在所有細節中展現循環精神。

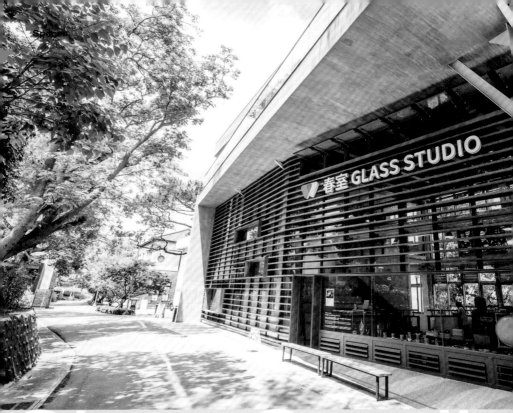

Glass Studio + The POOL

新竹春室

南美春室
The POOL

踏進展開循環視野的空間

TEXT by 陳冠帆　　PHOTO COURTESY of 春池玻璃

2020 年，W 春池計畫跨足空間經營，以「循環」為核心命題，開啟以體驗、展覽、餐飲及選物為主軸的新品牌「春室 The POOL」，相繼於新竹、台南及台北設點，依據空間質性與功能，分別定名為「新竹春室 Glass Studio + The POOL」、「南美春室 The POOL」與「北美春室 Glass Studio」。

新竹春室一樓，大面落地窗可以清楚看到內部的情景，師傅正從窯爐挖出橘紅通透的玻璃膏，口吹成形後再以鑷子和鉗子調整形狀，不到一會兒工夫就做出一只玻璃杯。沿著落地窗走進室內，左側有一座鋼構樓梯旋轉向上，白色鐵件扶手與橘紅色踏板交疊，讓人聯想矽砂的純白及玻璃膏的熾熱，在高溫熔融後產生流動，從一樓蜿蜒而上三樓。

抵達三樓，眼前是一條灑滿陽光的連通廊道，抬頭可見弧型的白色菱形擴張網，延伸至一扇唯白大門。推開大門之後，首先映入眼簾的是弧形拱頂與深長展覽空間，宛若一座大型的玻璃窯爐；右側落地窗連結戶外景觀露台，左側是半腰窗型，兩側向外皆朝著蓊鬱樹林，讓室內瞬間有了颯爽的綠意。流瀉一室的充沛日光，讓腳下的地板是閃爍著璀璨青綠的光芒，仔細一看，舖面上鑲滿了各種顏色的回收玻璃碎片。

新竹春室，無所不在的循環細節

新竹春室前身為玻璃工藝博物館的玻璃工坊，一樓是 Glass Studio 吹製工作室，二樓為 +P STORE 品牌選物店，三樓是 The POOL 咖啡廳與展覽空間，整體空間由彡苗空間實驗團隊操刀。團隊從空間和建材出發，探究循環經濟與玻璃工藝之間的縫合，並運用回

FURNACE

"1600 DEGREE"

收玻璃進行多種實驗,如將三樓地坪以傳統磨石子工法將水泥與回收玻璃碎結合在一起,讓每個人可以直接看見回收玻璃的樣態;咖啡廳服務台使用特別開發的玻璃磚作為面板,以輕盈日光塑造空間氛圍。這些循環經濟實踐,成為春室具代表性的景觀,更獲得 2021 年日本優良設計大獎(GOOD DESIGN AWARD)。

不光是從空間展示循環,餐飲跟選物皆從循環的概念出發。三樓的 The POOL 咖啡廳,找來嘉義木更作為餐飲統籌策劃,結合食物設計的概念,不定期搭配展覽為發想,或者是結合訂製玻璃容器的甜點及飲品。例如搭配 SIMPLE KAFFA 特展「玻°C ──── 波°C」開發的「KAFFA 抹茶苔球」,用抹茶塑造苔球外型,內餡搭配溶融的巧克力,外層淋上抹茶醬及抹茶酥粒,一如森林裡的植被青苔,配上玻璃器皿增添視覺、味覺的想像連結。

二樓的 +P STORE 則是台灣第一家「循環設計」選物店,由台北特色書店朋丁協助規畫。尋找以循環、天然或再生體驗的品牌,讓永續與循環真正帶入人們生活當中。除了選品,朋丁也多次擔任藝術家媒合的重要角色,為三樓展覽空間策劃多檔展覽,首檔展覽「玻形 When Glass is Formed」便邀集 4 組港台藝術家共同創作,透過春池工廠現地取得的原材料形態(玻璃砂、玻璃碎、玻璃膏),從對應口吹玻璃、原形玻璃碎加工、模製玻璃,以及燒熔工法等 4 種技法,表現玻璃的多元型態特質。

將蜷尾家冰棒放入氣泡飲中,創造夏日清透的視覺感受

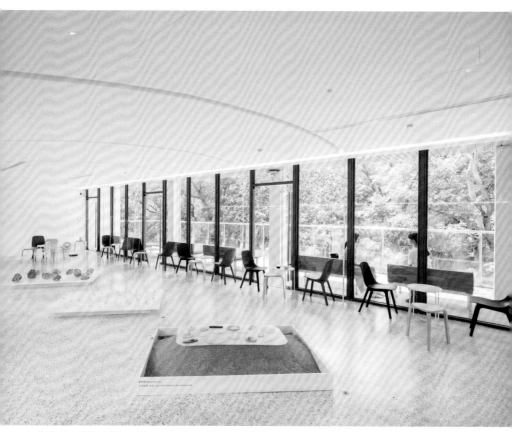

新竹春室位處新竹公園內，The Pool 咖啡廳可一覽公園的自然綠意

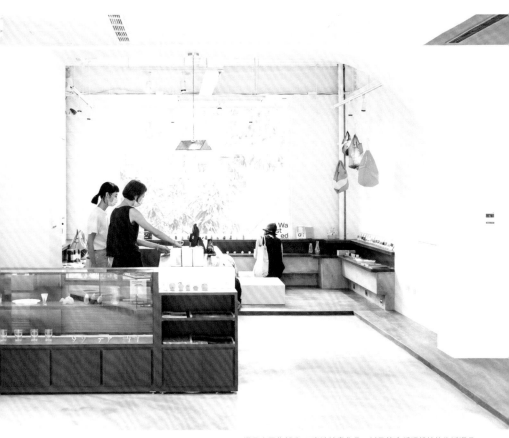

+P 選品店展售部分 W 春池計畫作品,以及符合循環精神的生活選品

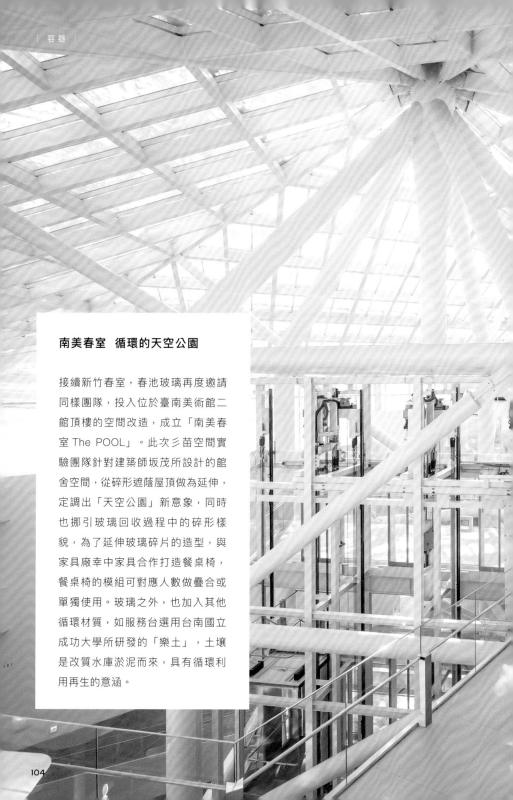

南美春室　循環的天空公園

接續新竹春室，春池玻璃再度邀請
同樣團隊，投入位於臺南美術館二
館頂樓的空間改造，成立「南美春
室 The POOL」。此次彡苗空間實
驗團隊針對建築師坂茂所設計的館
舍空間，從碎形遮蔭屋頂做為延伸，
定調出「天空公園」新意象，同時
也挪引玻璃回收過程中的碎形樣
貌，為了延伸玻璃碎片的造型，與
家具廠幸中家具合作打造餐桌椅，
餐桌椅的模組可對應人數做疊合或
單獨使用。玻璃之外，也加入其他
循環材質，如服務台選用台南國立
成功大學所研發的「樂土」，土壤
是改質水庫淤泥而來，具有循環利
用再生的意涵。

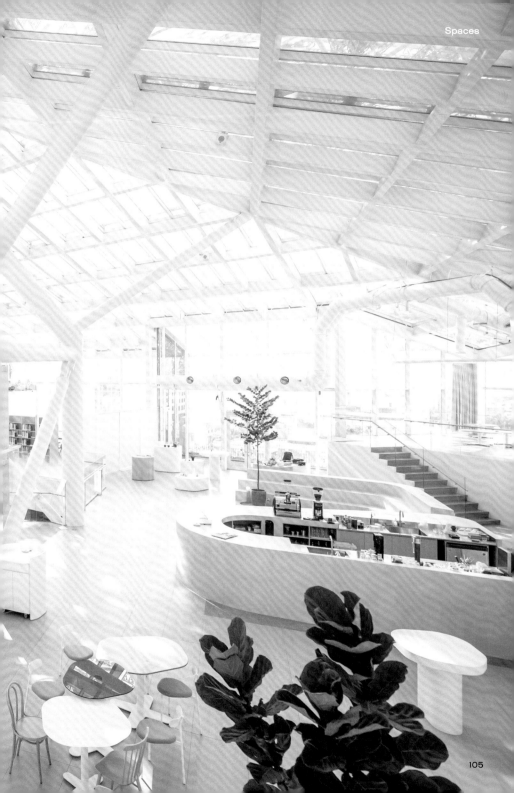

1

2

由朋丁負責的選物區,應用不規則形體的展台設計,以「循環再生」、「打開感官」、「材質探索」等關鍵字挑選友善環境品牌,並串聯台南相關理念店家,共同推廣永續概念。木更則邀請當地傳統飯店晶英酒店、阿霞飯店 ASHA 合作在地特色餐點,並以玻璃為靈感,發想全新的料理,尤其新產品「柚香玻璃滷肉凍」,外表如同玻璃般晶瑩剔透,精準傳達了玻璃的意象。

循環新意來自於多方共創

4 年來,W 春池計畫串連彡苗空間實驗、朋丁與木更,先後完成新竹春室和南美春室,並在這兩個空間探索循環經濟的樣貌。就像 W 春池計畫與每位創作者共創的過程,在打造春室期間,所有成員皆一同參與,中間有各種緊密交流。「我們後來被叫做是 W LOOP 小隊」,朋丁主理人依秋笑稱。而這

個小隊所做的任務,就是帶著各自專業、藉由想法的激盪及整合,把各種可能吸引大眾的好點子放進春室中。

「我們不想用教科書的形式去傳達循環經濟的理念,那樣太硬了。」彡苗空間實驗團隊表示。循環經濟在春室裡會是更具生活感,且可以體驗的狀態:從大尺度的整體空間、中型的選品店,到盤中以玻璃為靈感而設計的餐點,都能讓人更明白玻璃循環不只有回收,而是可以成為最迷人的生活風格。

1 不規則的桌面並混搭金屬、玻璃和木頭 3 種材質,靈感來自於碎成小塊的玻璃碎片

2 南美春室限定柚香玻璃滷肉凍

3 選品區位於南美春室左側,展售春池玻璃及與永續循環相關的商品

3

MUJI
無印良品

攜手展開玻璃循環新路

TEXT by 陳冠帆　PHOTO COURTESY of 春池玻璃

北美春室

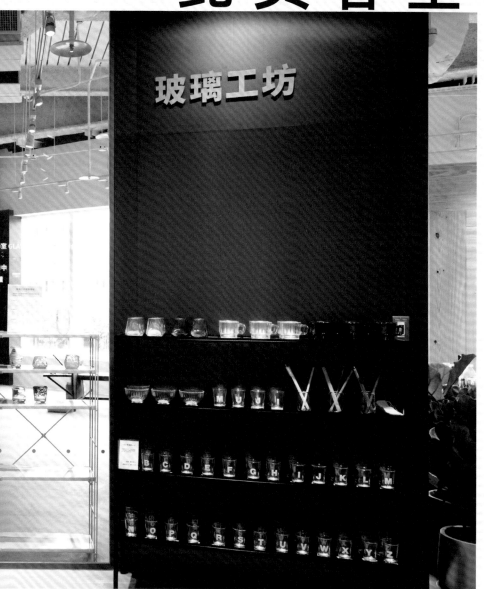

玻璃工坊

MUJI 無印良品美麗華門市內的「玻璃工坊」，是 W 春池計畫繼新竹春室、南美春室的第三個據點。這座暱稱「北美春室」的體驗空間僅有 15 坪大，內外以大片的落地玻璃區隔，經過的每個消費者，都能直擊回收玻璃被賦予新價值的誕生時刻。

開設於 2022 年 1 月的的美麗華門市，是台灣目前唯一以「再生」為概念的旗艦店。佔地 600 坪的場地除了有 W 春池計畫合作的玻璃工坊，並設有販售在地農產的良品市場、MUJI BOOKS，更引進免費給水機服務。營運銷售總監徐恒琦表示，門市定位源於近幾年大眾對永續發展目標（SDGs）的高度關注。作為以永續為目標的品牌，「我們不斷思考可以做些什麼事情，來跟消費者溝通。」而與 W 春池計畫的合作，便是為了跟消費者介紹玻璃循環的議題。

除了設置玻璃工坊，MUJI 無印良品結合門市給水機服務，並與 W 春池計畫聯手開發回收玻璃水瓶，回應減塑的命題。徐恒琦提到，設置給水機除了方便民眾補水，背後用意是想傳遞資源循環的重要性，「裝水的水瓶若是再利用的材質，就可以跟消費者同時溝通這兩件事情。」考慮到清洗與攜帶的方便性，玻璃瓶設計成大瓶口 250 毫升容量，「因為不是大規模的全自動設備生產，每個瓶身都

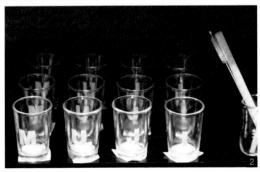

有些許的不同，因而看得見師傅的手藝。」

美麗華門市同時跟春池玻璃合作玻璃回收服務。民眾可將廢棄玻璃容器帶到門市，統一收集後再交給春池玻璃。在今年的世界地球日，MUJI 無印良品更發起全台玻璃回收的活動，徐恒琦說，雖然台灣資源回收率很高，但依然有不少玻璃被當作一般垃圾丟棄，「而且你會發現，民眾至今還沒有正確的資源回收觀念。」因此活動規定回收需要清洗並且拆除包裝。原本擔心會讓消費者覺得麻煩，沒想到 18 天的活動竟然蒐集到 4.3 噸的廢玻璃。「我們直接請春池玻璃使用這批回收製作琥珀色跟黑色的限定色水瓶」，並放在門市內販售。

與 MUJI 無印良品的跨界，不單是兩個品牌間的合作，同時涉及了資源再利用和減塑兩個議題，為 W 春池計畫的玻璃循環展開新的對話。MUJI 無印良品相信，溝通應該是軟性的，特別是處理艱澀的議題，透過實作課程、參與活動，到擁有一件相關物品，藉著親身的體驗，最終會回到內在，讓人們明瞭這些議題的價值及意義。

1 回收的廢玻璃累積到一定的量，再統一交由春池玻璃回收處理

2 玻璃工坊外陳列的商品，部分為工房與 MUJI 無印良品的限定產品

3 民眾可以在玻璃工坊外欣賞玻璃的製作過程

4 每補給一瓶水，就是替地球創造一次循環

咖啡店中的日常循環經濟提案

W LOOP
循環行動

TEXT by 羅健宏　　PHOTOGRAPHY by KRIS KANG

> 2021 年，春池玻璃推出全新計畫「W LOOP 循環行動」。凡是購買印有 W 循環標誌的產品，萬一使用過程不慎打破，可經由回收換購的機制，獲得相同的玻璃容器，收回工廠的碎片會被重新熔解，再度製成新的器皿。

W LOOP 循環行動不只開放一般大眾參與，也包含餐飲業者。事實上，計畫靈感即來自於每個月總要打破幾只杯子的咖啡店，因為玻璃容器耗損是經營咖啡店的隱形成本壓力，業者只能夠自掏腰包購買。如果玻璃打破可以回收，還能協助消化店家成本，就能吸引更多人參與，創造更多的玻璃循環，也可以解決許多人對打破玻璃的不捨心情。

搭配 W LOOP 循環行動計畫，春池玻璃一共推出 4 款玻璃製品，3 款是長銷的自家杯碗，也包含 HMM 團隊設計的 W Glass 玻璃馬克杯，限定可百分之百回收的全透明款式。所有品項都可以在官網、春室以及合作店家購得。有參與計畫的店家，將會成為「W LOOP 玻璃循環衛星站」，協助店家代收消費者的破損容器。需回收換購的民眾，只要將容器裝在原始外盒，連同內附的循環小卡前往全台任一據點，就可以直接處理。

截至今年，計畫已吸引全台 17 家咖啡店響應。春池玻璃期待更多店家參與串連，也開始思考將行動推廣至企業的可能性。W LOOP 循環行動會是一個長期的計畫，在春池玻璃的終極想像中，不只有這 4 款容器被循環，也包含其他業者生產的玻璃製品。

所有被打破的容器都會經過循環，然後再次重生。

1 HMM W Glass 玻璃杯 300ml

2 亭菊碗 280ml

3 143 水杯 大 286ml

4 天燈杯 280ml

5 143 水杯 小 143ml

6 143 水杯 中 200ml

StableNice BLDG.

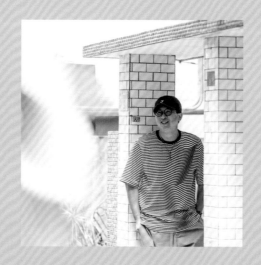

作為印刷廠第二代，張育齊始終思考該如何讓印刷業走出不一樣的方向，而位在台南城內的兩棟老房，則是張育齊摸索出的答案——老家兩幢相連的老屋，一邊是以印刷為主的原印臺南，另一頭則是咖啡店，兩棟建築皆保留舉辦課程講座、活動的空間。張育齊選擇讓循環行動融入 StableNice BLDG. 這座培養皿中，醞釀它成為日常生活的可能。

TEXT by 郭慧　　PHOTOGRAPHY by KRIS KANG

將有趣的事情串在一起

「我過去在台北生活時,晚上常參與很多講座、工作坊,但在我剛回到台南時,這座城市還沒有這麼多藝文活動。」於是張育齊以 StableNice BLDG. 為平台,和本事空間製作所、St.1 Cafe' 等在地朋友們串連,將更多新事物帶進城市裡。

這樣的串連與引進,除了在一場場活動中,也具體而微地顯現在 StableNice BLDG. 使用的容器上。來到這裡的顧客,若走到自助飲水區或點一杯卡布奇諾或摩卡,手上拿著的便是 W LOOP 循環行動中的 143 水杯、HMM W Glass 玻璃杯。

讓永續理念落實於城市一隅

「原印臺南也是傳統產業轉型,當我看到春池的轉型,以及他們如何不斷深耕永續,就覺得蠻厲害的。」也是因為這層觀察,讓張育齊決定參與計畫,在店裡使用及販售。「因為春池玻璃也有一定知名度,有時客人認出我們使用春池玻璃的杯子時,也會再多聊這個計畫。」

他笑道,雖然店內夥伴和客人在使用時格外珍惜,讓 W LOOP 循環行動杯子至今仍保持「零破杯」紀錄,但在這樣的過程中,循環和永續的理念不著痕跡地傳遞於城市一隅,在台南即將邁進建城 400 年的關鍵時刻裡,他期許能將這樣的永續循環理念融入老城的肌理,成為老城理想生活的標記。

📍 StableNice BLDG.
台南市中西區南寧街 83 巷 9 號
10:00 ～ 18:00（周二公休）

Paripari apt.

漫步在台南街巷裡，不時彷彿穿越時空甬道，來到優雅的往昔。像是台南市中西區一幢三層樓老宅 Paripari apt.，門面以綠色方磚、斑剝鐵窗勾勒出復古氣韻，老派美學既是空間中靜靜流淌的主旋律，也是主理人查理選擇實踐循環行動的姿態。

TEXT by 郭慧　PHOTOGRAPHY by KRIS KANG

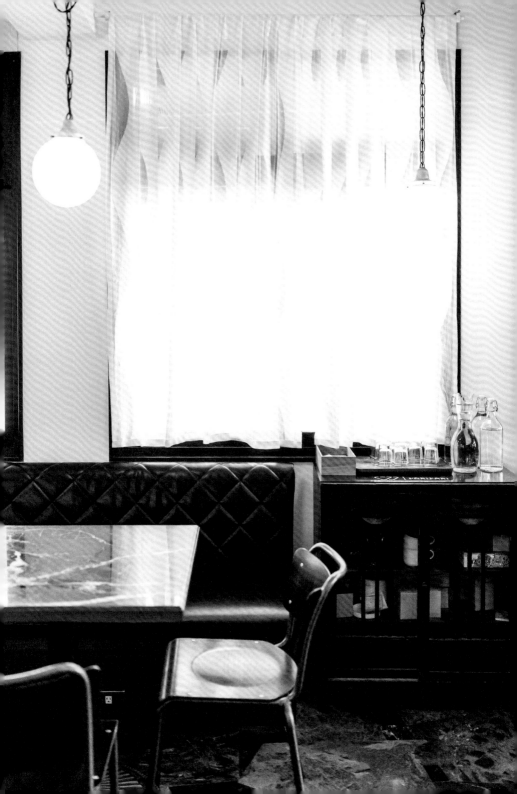

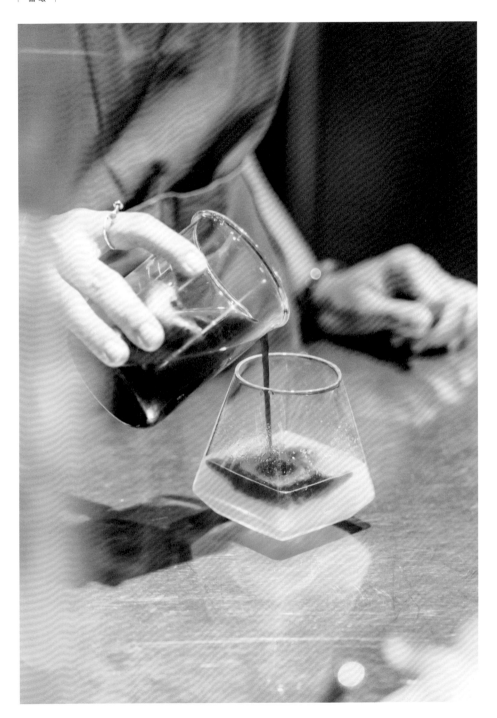

古物呼應老宅的溫潤之美

這樣的「古意」源於 St.1 Cafe 的郭柏佐、鳥飛古物店的葉家宏、平面設計師查理、本事空間製作所的謝欣曄 4 位主理人對於老物的喜愛，讓他們以結合選物、咖啡、民宿的模式，共同經營這幢散發昭和氣息的老宅。說起對於老物的著迷，身為設計師的查理誠實地表示，比起二手、永續等因素，「美」才是真正觸動心扉的關鍵。「我們非常喜歡，也想要保存老物獨有的溫潤美感。」查理如此說道。

從美感出發帶動循環消費

因為這般起心動念，Paripari apt. 挑選咖啡廳使用器皿時，特別在意器皿設計能否融入空間氛圍裡。「我覺得玻璃這個材質，就算不是古物，也會散發出歷久彌新的美感，所以我們在店裡混搭日本品牌和 W LOOP 循環行動的玻璃杯。」讓每只容器都成為妝點空間的元素。

最初聽到 W LOOP 循環行動時，直覺循環使用的概念很有趣。後來發現 143 水杯、天燈杯器型優雅，便選用它們盛裝水、單品咖啡，還有炎炎夏日特調冷萃。查理表示，就像自己喜歡春池玻璃產品的造型，「大約半數購買產品的顧客是在店內使用後，喜歡上它的設計而將它帶走。」正如老物的修復與使用，不以永續為初衷，卻能帶動器物的循環使用；查理相信，因為美感而帶動的消費，以不經意的狀態，將永續的種子遠播。

📍 Paripari apt.
台南市中西區忠義路二段 158 巷 9 號
11:00 ～ 18:00（周四公休）

木更
MUGENERATION

設計背景出身的 Orisun 及 Rainie，多年前於嘉義檜意森活村的日式宿舍內開設了木更 MUGENERATION。在遷至有「美街」稱號的成仁街之後，延續當初的創業精神，以餐飲作為串連，引進兩人喜愛及認同的事物，包含 W LOOP 計畫。

TEXT by 陳冠帆　　PHOTOGRAPHY by KRIS KANG

無所不在的迷人設計

走進木更咖啡一樓空間,自然光隨著大片落地窗流動於屋內,軟化了室內清水模風格帶來的冷冽,殿堂級的 Eames 扶手椅與經典的 K Chair 綠絨沙發,為室內添入幾許色彩,簡單卻優雅。往二樓的牆面的木製餐櫃,擺放了各種玻璃容器,亦有 W LOOP 循環行動全系列產品。

循環行動的靈感來源

兩人除了身兼春室的餐飲顧問,亦是發起 W LOOP 循環行動的重要推手。Rainie 指著餐櫃裡的日本玻璃容器說,店裡每個月都會打破好幾只杯子,光是為了補齊就花了不少錢,讓她開始想像是否有玻璃打破的循環回收機制,後來和 W 春池計畫團隊一起主動聯繫店家,

送出一張張通往綠色未來的邀請函。Rainie 笑道:「以前玻璃打破,成本就化為零;店家加入計畫後,打破不再等於零,而且還形成情感上的循環,碎片透過春池玻璃回收和再製,舊杯子可以變成新杯子,持續陪伴每個人的生活。」

回到木更店內,部分的器具已換成 W LOOP 系列玻璃杯,先讓循環在店裡慢慢發酵。就像是面對店裡每一件他們喜愛的事物。他們不急著訴說背後的價值或理念,而是邀請每個人實際使用,用身體親自感受這些事物的美好。

📍 木更 MUGENERATION
嘉義市東區成仁街 189 號
一、二 12:30 ~ 17:30
五、六、日 10:00 ~ 18:00
(周三、周四公休)

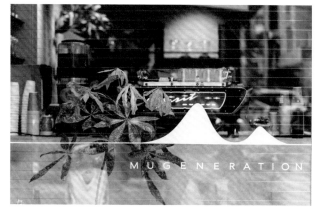

coffee
stopover black

推開 coffee stopover black 素黑大門，彷彿走進了隱身神秘的咖啡實驗室。
這樣的形容，不只是因為耳邊傳來的隆隆烘豆聲、鼻尖嗅聞到的繚繞咖啡香
氣，更是因為主理人張書華不斷探索咖啡風味的好奇，以及積極跨界而帶來的
各種咖啡創新。

TEXT by 郭慧　　PHOTOGRAPHY by KRIS KANG

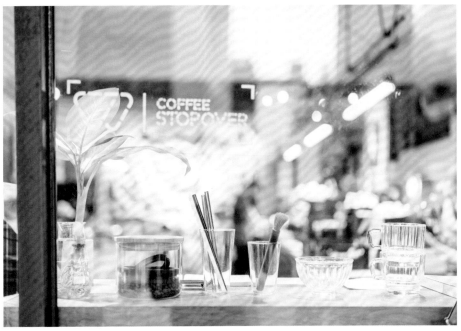

探索咖啡的變化型

或許也因為這樣， coffee stopover 除了風味究極，菜單上更有各種超乎想像的創新品項——像是以豆奶加吉利丁片凝結成塊狀後，加入咖啡糖水而成的「咖啡豆花」，又或是只有 coffee stopover black 限定，將炙燒後的煙燻起司搭配深焙濃縮咖啡的「起司咖啡」。「很多朋友會拿自家產品來交流，讓我迸發新想法，所以我對這類合作也非常熱衷。」張書華說道。

從玻璃掀起永續的漣漪效應

有趣的是，起司咖啡不只飲品是跨界合作下的新創意，用來展現創意的容器正是春池玻璃的 143 水杯。僅能承裝 143 毫升的容量，最適合凝聚炙燒起士香氣。張書華表示，咖啡店打破杯子的數量不少，當他聽到同業提起 W LOOP 循環行動時，當下便決心參與。像是為 143 水杯開發起士咖啡，替每只容器找到適合搭配的飲品。

「最近我也在想，咖啡豆包裝袋是不是可以用無鋁包裝，畢竟大家習慣用的鋁包裝其實並不環保，而且國外也已經有推出無鋁的產品了。」張書華形容，與春池玻璃的合作刺激他思考在響應 W 春池計畫之餘，如何讓自家咖啡店的運作更永續。畢竟很多時候，大眾理所當然的事情並沒有絕對道理，換個方式觀看或思考，就如同水杯能變成聞香的器皿，循環的漣漪也向玻璃之外擴散。

📍 coffee stopover black
台中市西區福龍街 7 號
14:00 ～ 19:00（周日、周一公休）

透明祭 __ Galas
打造屬於新竹的特色祭典

TEXT by 陳冠帆、羅健宏　COURTESY of 春池玻璃

搶先 2022 年新竹市玻璃設計藝術節，春池玻璃發起「透明祭 __ Galas」活動。自 7 月開始至藝術節檔期，串連全台灣超過 50 家品牌、店家和空間，邀請各單位從永續循環出發，推出透明相關的產品，希望藉由參與活動的過程，讓民眾實際成為循環的一份子。

兩年一度的新竹市玻璃設計藝術節於 9 月開幕，今年除了展出金玻獎作品，還有設計主題展、藝術裝置、市集等活動。串連藝術節，春池玻璃主辦的「透明祭 ＿ Galas」，分成三階段進行。7 月第一波「透明春室」，從自家春室起跑，推出結合在地特色的「透明餐點」及體驗商品；8 月第二階段「透明城市」將活動拓展至全台合作單位，如新竹甜點店一百種味道開發的透明水果塔「露珠」、台北朋丁以透明藍白兩色的主題選書、MUJI 無印良品的限定策展。響應單位會在門口掛起由春池玻璃打造的手工風鈴，並提供參與活動的民眾一枚水藍色代幣。這些代幣可以在第三波藝術節市集做使用。

吳庭安表示當初在構思活動時，就決定要把透明跟循環的概念帶進活動之中，「玻璃在這次活動中很重要，但我希望不只談玻璃。」一如 W 春池計畫透過跨界創造回收玻璃的新循環，藉著跟不同單位合作，把更多有趣的想法包進來，提供大眾更加多元的想像。他舉例，「小農在談的生產履歷也是一種透

明。」當合作單位使用小農食材製作餐點時，就是展現一種透明的樣貌。

就如「透明祭 ＿ Galas」的底線，吳庭安期許讓各種可能性於透明祭中發生，並藉著水藍色的代幣，把參與活動的民眾拉到藝術節的「透明市集」，匯聚這股活動的能量。9 月連續 3 個周末，位於新竹公園的會場將有透明限定餐點、市集遊戲及活動交流。響應環保，現場可租用重複使用的玻璃餐具，聽著風鈴的聲音和舒服的音樂，度過假日悠閒時光。

吳庭安預告，「透明祭 ＿ Galas」不會只是一次性活動，「我希望透明祭未來會成為新竹的特色祭典。」就像日本三年一度的瀨戶內國際藝術祭以及富士搖滾音樂祭（FUJI ROCK FESTIVAL），這兩個活動不僅與在地人事物緊密串連，同時也是地方文化的重要象徵。「新竹市玻璃的故鄉，過去因為盛產原料而蓬勃，當優勢不再之後如何把榮光找回來。」他相信，這個從玻璃出發的文化饗宴，會是未來的答案。

循環經濟是 W 春池計畫的目標，同時是春池玻璃從一開始就建立與傳承的品牌核心。若沒有春池玻璃致力於廢玻璃回收和再利用經驗，就無法催生以設計和創新為目標的 W 春池計畫。

循環為本業的台灣品牌

 Brand Story 本質

138 — 157

SPRING
POOL
GLASS

● 對談　春池玻璃創辦人 ╳ W 春池計畫發起人
● 循環的數字
● 品牌故事　春池玻璃 1972-2022

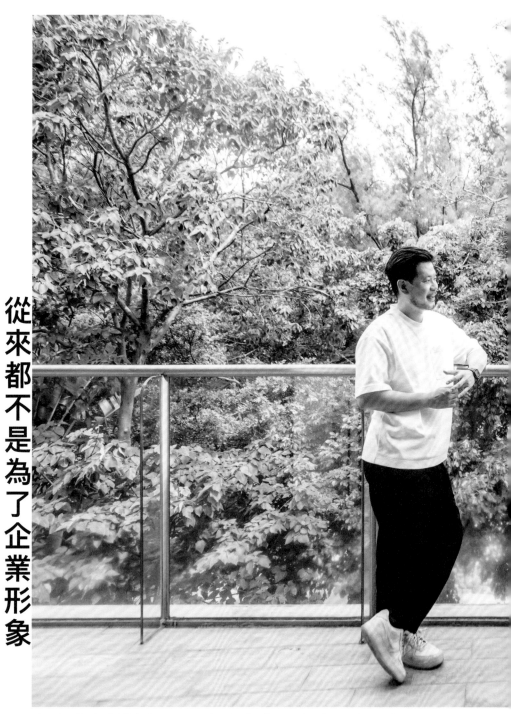

從來都不是為了企業形象

春池玻璃創辦人 ● 吳春池 ✕ W春池計畫發起人 ● 吳庭安

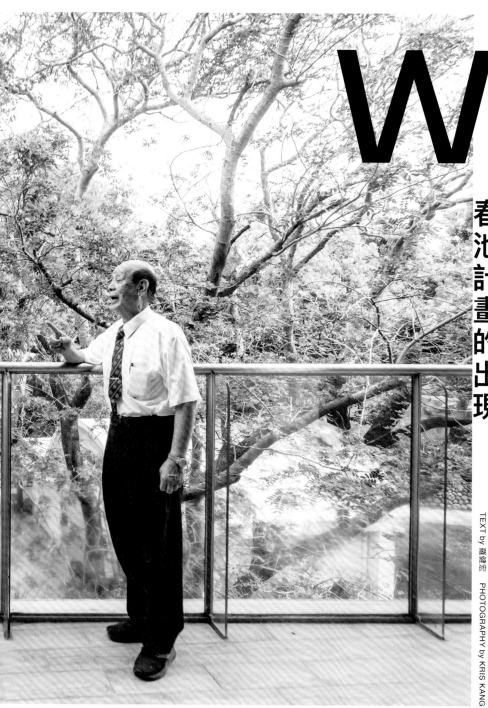

W

春池計畫的出現

TEXT by 羅健宏　PHOTOGRAPHY by KRIS KANG

質 | 本

吳庭安

春池玻璃第二代
W春池計畫發起人

2012 年回來家族事業，開始進行回收設備的技術提升，開發「AH Block 安
新輕質節能磚」，2017 年發起 W春池計畫

吳春池

春池玻璃創辦人

童年即在玻璃廠打工，退伍後正式投入廢玻璃回收，成立春池玻璃。從只有 50 坪規模到今日擁有 6 座工廠，占地 5 萬坪，致力於回收玻璃的應用研發

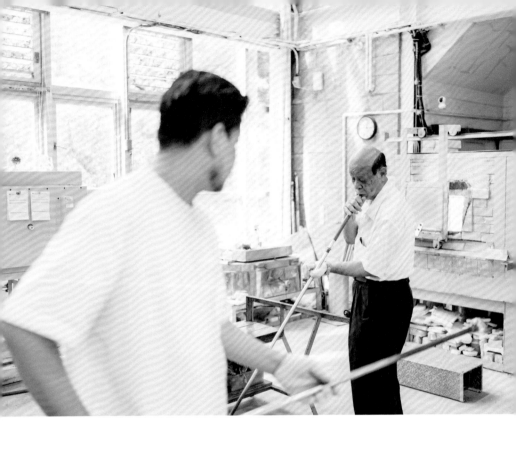

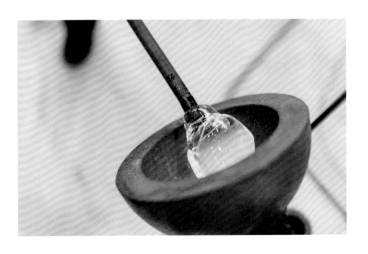

2017 年發起 W 春池計畫後，計畫發起人吳庭安總是會站在第一線，與大眾分享循環經濟的理念。對他來說，當初倡議的動機不是為了建立企業的品牌形象，而是希望能讓更多人認識玻璃的循環、打破大眾對回收玻璃的刻板印象。相對於吳庭安，春池玻璃創辦人吳春池平時較少出現在媒體前，這次父子兩代難得同場對談，分享春池玻璃的理念，以及細談對 W 春池計畫的看法。

Q 怎麼看春池玻璃在玻璃產業中的角色？

吳春池（以下簡稱春）

所有台灣的玻璃大廠都是春池的重要客戶，我們協助回收跟生產玻璃製品。如果從整個產業來看，春池其實是在補足產業缺口，做其他業者不願意做的事情，也讓春池得以在產業占有一席之地，跟他們保持良好的合作關係。雖然公司每年成長幅度不大，還被會計說好像沒賺到錢，但我認為只要做的是有意義的事情，可以繼續發展我們的專業，就會繼續這個路線，而且這也是在提升台灣玻璃的形象。

Q 之前我們到玻璃工廠參訪，剛好遇到開新窯拜拜，開窯是工廠的大事，是嗎？

春 玻璃窯爐啟用後會持續運作 10 年，但不是每個窯爐會這麼順利，有的說不定兩三年就停了。拜拜是為了請神明保佑它中間都能順利運作，這是我以前就受的教育，祖先告誡我們做事要飲水思源。

吳庭安（以下簡稱 T.A.）

一般人會覺得開窯就好像是開瓦斯爐點火，但它其實有很多工序，需要慢慢地預熱，不是這麼簡單。假如窯出問題，要連耐火磚都拆下來重新搭，一關起來幾百萬就不見，成本非常高。所以傳統習慣拜拜保佑平安。

Q W春池計畫有專屬窯爐嗎？

T.A. 我們用的是連續性窯爐，它的特性是可以大量生產。因為每次窯爐內只能放一種顏色的玻璃膏，計畫的東西只能配合現有的生產線，剛好有需要的顏色才能夠製作。

春 春池保留了口吹玻璃的傳統技術，但在窯爐設備上用了最新的電窯，比起傳統燒煤、瓦斯跟重油的窯爐，可以處理熔點更高的液晶玻璃，也更節省能源。春池玻璃的產品都有加入回收 LCD 玻璃，也因此比市面上的玻璃製品來得更加透亮。

Q 當初怎麼跟董事長提要做 W 春池計畫？

T.A. 就跟他說有這個訂單（笑）。我做每件事情都會去想它的意義是什麼，也看這個案子在有意義之外，是否也能在商業上有獲利，這樣就不用讓他太擔心。如果你只是想做有意義的事情，去做非營利組織就好，但我們是企業，要考慮到市場能不能符合商業性，兩者應該是缺一不可的。

春 我有給建議，但不去干涉怎麼做，只有要求去提升企業的玻璃回收專業和記得飲水思源，這是根本。

T.A. 董事長很常講要飲水思源，其實循環經濟就是一種飲水思源。玻璃本來就是大自然的原料，你是跟大自然拿，最後又再回去大自然。

Q 所以可以說 W 春池計畫是春池玻璃企業核心的延伸？

T.A. 是，這也是我之所以取名 W 春池計畫的原因，因為我們在做的事情完全就是企業的本質，它不是另個完全不相干的支線。過去在產業，我們是靠著技術和供應策略來推回收玻璃，W 春池計畫是從另個角度切入，把設計、藝術甚至建築的概念，加進回收玻璃可以做的事情。關鍵就是在創造新價值。以前是企業對企業，現在變成企業對消費者，但兩者本質是完全一樣。

Q 為什麼當時會希望春池玻璃朝這個方向發展？

T.A. 春池玻璃最專業的技術是原料供給，這是經過四、五十年建立起來的核心，但是我們常會遇到問題是，好的材料不一定賣得出去，市場會變化。二十多年前春池玻璃開發了亮彩琉璃砂，就是因為遇到回收玻璃的滯銷，後來我研發安新輕質節能磚也是為了開發回收液晶玻璃的市場，但每次開發都花非常久的時間，亮彩琉璃砂就花了三、四年研發量產。所以 W 春池計畫對我來說，是導入外部的專業幫我們做很多創新研發，並結合我們本身的技術去做橫向的串連。

Q 同時呼應近年永續的議題？

T.A. 與其說是呼應，倒不如說是把我們原本在做的事情重新闡述。W 春池計畫不是因為現在大家在談環境永續或是企業 ESG（Environment, Social, Governance）而去創造一個新的東西，畢竟我們一開始就在做玻璃的回收和循環。

Q 既然W春池計畫的目的是推廣玻璃的循環，為什麼原料不是完全使用百分之百的回收玻璃？

T.A. 基本上是看客戶需求，但全部使用回收玻璃，容器外觀會產生很多小氣泡，考慮到產品的美觀不會完全使用，但原則上都會加入回收玻璃。

Q 有印象董事長對哪件作品特別驚艷嗎？

T.A. 應該是新竹春室，剛開始他覺得空間經營風險很高，擔心做這塊會讓本業偏離，但其實我們都是在做玻璃的連結，跟不同專業的人合作，很感謝木更願意跟我們一起經營，他們在這塊非常專業。

春 我覺得每件產品都很重要,即使小小的杯子,同仁在製作都是相當用心的。

Q 做了 W 春池計畫後對春池企業帶來什麼影響?

T.A. 其實滿多的,尤其是你對到國際型的客戶,他會知道你在做這些事,有些人想到要做比較永續循環的玻璃製品,第一個直覺就會是先想到春池玻璃,這也是我做這個計畫想要達成的目標。再來是創作者覺得很開心,覺得 W 春池計畫是很好的平台,讓合作對象可以呈現他的專業價值。

Q 這次採訪不少設計師,他們都提到工廠的玻璃師傅都很願意嘗試跟配合。

T.A. 這的確是我們做 W 春池計畫比較成功的關鍵,我之前沒有意識到,但不拒絕人的確是我們的企業文化,因為我父親做生意都會盡可能去符合客戶的需求。他的認知是簡單的事大家都可以做,困難的事情若做成,往後關係就會變得比較永久。再來因為春池是個快 50 歲的老品牌,經歷過各種高低起伏,也曾有過做了很多工藝品都銷不出去的日子,大家的心裡都有個共識,必須配合市場需求做改變。

Q 近幾年循環經濟成為顯學,玻璃的循環成為大家討論循環的範例,好奇當初怎麼理解玻璃回收?

春 早年決定創業,是覺得玻璃是有價值的東西,那時候沒有想到環保跟循環經濟,單純為了謀生。

T.A. 因為事業的本質就是在做玻璃回收,現在反而是跟著社會趨勢去談這些名詞。當初父親選了一個可以永續循環的材料創業,回頭想也是一種緣分。

Q 接下來就是春池玻璃的 50 年,兩位怎麼思考春池和 W 春池計畫的下一步?

春 春池玻璃預計在年底會推出新的產品,我現在已經七十多歲了,再過幾年或許要給第二代接手,要留時間做自己的事情。

T.A. 春池開發的東西是為產業而研發,作為玻璃產業的一份子,董事長認為因應產業的需要是公司未來發展的主要方向。這件事情跟 W 春池計畫不衝突,它跟研發是可以併行,而且可以互相幫助。W 春池計畫未來會繼續發展,創造各種循環、提升回收玻璃的再利用。我也滿希望能以春池品牌的角色出去國外,不管是以 W 春池計畫、春室,甚至是最近在推的透明祭,可以重新讓世界用不同角度看到台灣,這是我自己最期待的一件事情。

FIGURES of
SPRING POOL GLASS

循環的數字

SOURCE by Spring Pool Glass　ILLUSTRATION 陳宛昀

事 業

企業總員工數	**200**
回收工廠數	**6**
廢玻璃回收量佔 全台總量百分比	**50-70**
玻璃回收項目種類	**30**

循 環

玻璃回收可再 利用比例	**100**
回收 1 公斤可減少 的碳排放量（公斤）	**1.68**

製 作

全手工

15
—
30 分

口吹模具

5
—
10 分

半自動

1 分

產 品

- ● 原料
- ● 產品
- ○ 客製訂單
- ⦙ W 春池計畫

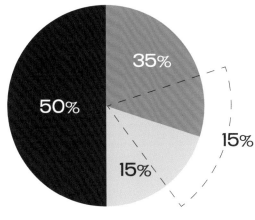

35%

50%

15%

15%

銷售佔比

● 國外　　○ 台灣

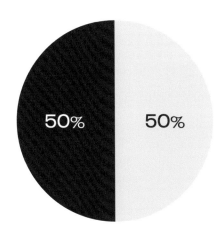

50%　　50%

原料國內外銷售比例

W 春池計畫銷量前三名	
① 天燈杯	
② HMM W Glass	
③ W Glass 酒精瓶 S	

回收玻璃原料使用比例	25%-100%
新竹春室累積造訪人次（萬）	100

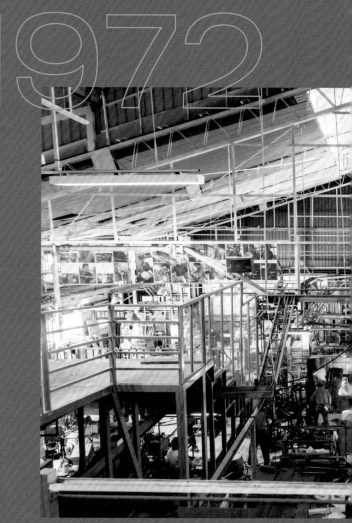

1972

玻璃循環的原點

TEXT by 陳冠帆、羅健宏　PHOTOGRAPHY by KRIS KANG

春池玻璃

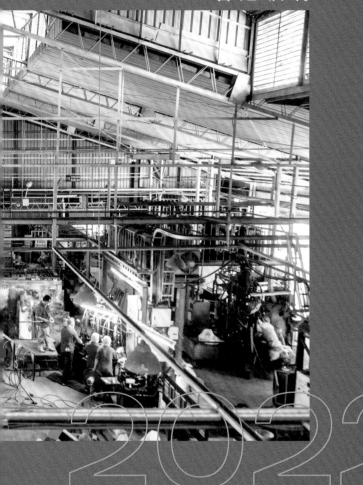

2022

推出 W 春池計畫的 2017 年，是春池玻璃創業的第四十五年。從 1972 年創辦近半世紀以來，這間企業從單純的廢玻璃回收，逐步跨足處理、製造研發，從原本僅有 50 坪的廠房，逐漸成長到現在數萬坪的規模。是今日台灣重要的回收玻璃處理業者。

新竹擁有天然氣、矽砂和石灰等玻璃製造必要的原料，得天獨厚的地理優勢，早在日治時期就有企業投入民生及工業用品的生產。戰後因應玻璃工藝品輸出的需求，玻璃工廠在新竹如雨後春筍般成立，而蓬勃的貿易造就了台灣玻璃王國的美譽。在科學園區成立之前，許多新竹人都做過跟玻璃相關的工作。

玻璃廠的工作其實並不輕鬆，光要在破千度的窯爐前面站上一整天，就是個不小的挑戰。但也因為辛苦，待遇相對優渥。吳春池表示，為了貼補家用，學生時代就到工廠打工，當時的工作雖然只是擔任玻璃師傅的助理，卻因此有機會接觸到玻璃的製程。畢業後，原本改聽家人建議到木材行當學徒，因為不比在玻璃廠工作來得輕鬆，加上過去有在第一線工作的經驗，因此構想退伍後，回去工廠當玻璃師傅。

1972 年，剛退伍的吳春池寫信給以前服務過的新竹玻璃，表明想到工廠工作的意願。恰好得知對方有一批 200 噸的廢玻璃要賣，便直覺買下，打算當原料轉賣給有在使用回收玻璃的玻璃廠。因為品質不錯，廢玻璃很快就銷售一空。為了持續供應這些廠商貨源，他雇用了一台貨車，跟貨車司機兩個人天天到玻璃行、加工廠收購邊角料，並進一步延伸到資源回收。吳春池回憶道，當年還沒有機器設備協助，一切都需要人工處理，割傷是家常便飯。

以跨界因應經營的各種挑戰

因為害怕失敗，吳春池說自己創業後的每一步都走得相對保守，也常錯失可以讓公司快速成長的機會。作為原料供應商，經濟的景氣好壞會直接表現在公司營運上。七〇年代後期兩次石油危機，就造成廢玻璃大量滯銷。當然，景氣好的時候則是供不應求。1980 年，新竹科學園區正式完工，正式開啟台灣經濟新時代，也為吳春池提供新的舞台，1981 年，春池玻璃正式登記為「春池玻璃實業有限公司」，將回收處理事業企業化經營。

目前位於新竹香山的觀光工廠，為春池玻璃最早設置的廠房。除了回收處理設備，工廠亦有多座玻璃窯爐和半自動的玻璃生產設備，接受客製以及中規模的生產訂單。吳春池表示，春池玻璃在 1991 年成立工廠，跨足玻璃生產，動機之一是來自於想保留玻璃的製造技術。因為八〇年代後期，台灣面臨經濟轉型，不少同業選擇出走，前往勞力更低廉、市場更大的中國及東南亞發展，許多玻璃師傅面臨無單可接的狀態。不捨傳統產業就此消失，吳春池找回這些老師傅，投入玻璃藝術品和代工的生產。

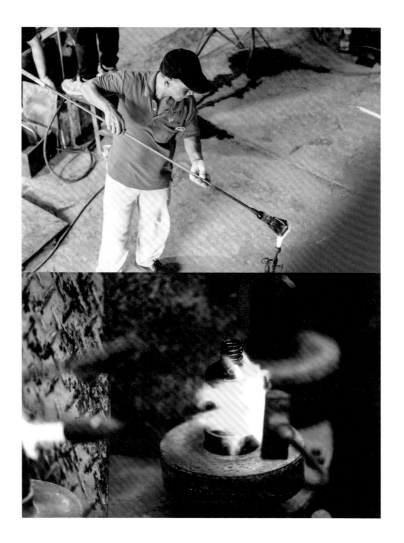

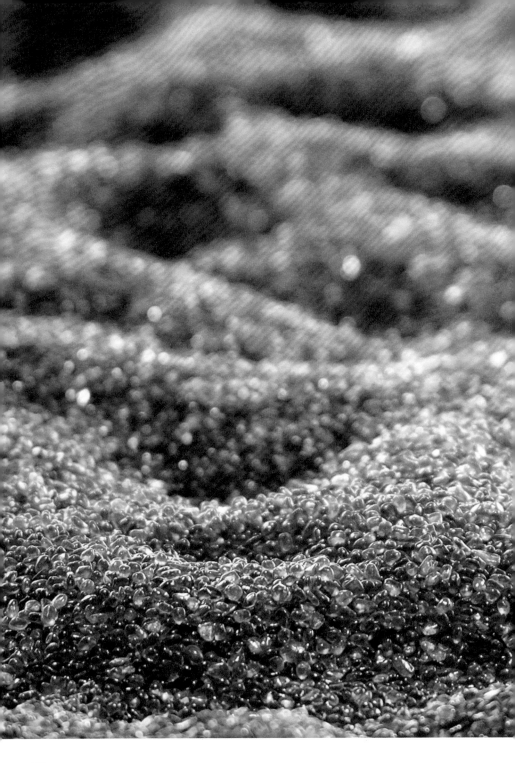

幾乎每十年，春池玻璃就會展開新的事業。1981 年成立玻璃工廠後，1999 年，春池玻璃設置「台寶玻璃」分公司，經 3 年研發，推出環保綠建材「亮彩琉璃砂」。接著又成立「宜興玻璃科技」分公司，專門處理科技廠的液晶玻璃剩料。如水晶般輕透的亮彩琉璃砂，能取代馬賽克磁磚及抿石子地板的石材，創造出更細緻且活潑的壁面裝飾。第一次出擊，就成功打開了建材的市場。

成為台灣循環經濟的領頭羊

2000 年後，春池玻璃更加注重環保製程，將傳統燒瓦斯、重油的玻璃窯爐替換成全電式版本，同時推出 SEG 春池電融手工玻璃設計品牌，亮彩琉璃砂也獲得行政院環保署認證環保標章。2012 年，春池玻璃再次投入研發，由擁有材料專業背景的第二代吳庭安領軍，運用液晶玻璃的高熔點特性，開發出全新的隔音防火建材「AH Block 安新輕質節能磚」，同時進一步改良廢玻璃的回收流程，引進更精確的電腦分選系統。

無論是研發「亮彩琉璃砂」或是「AH Block 安新輕質節能磚」，最初的動機都是為了解決工廠原料過剩的問題。也是因為銷售的困境，讓原本在台積電服務的吳庭安選擇回家幫忙，運用材料專業投入研發。儘管開發對業者是大膽的嘗試，而且所費不貲，但只要開發成功，就能為公司開出一條新的路徑。

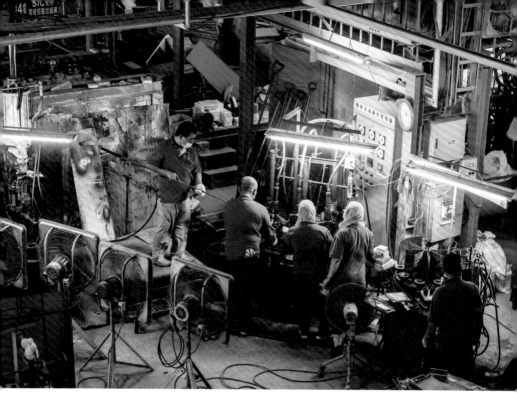

當其他業者不斷出走，春池玻璃用研發支持根留台灣。

2015 年，春池玻璃獲得金根獎殊榮，隔年總統蔡英文親自參訪，給予了極高評價，並在 2018 年獲得了台灣創新的最高榮譽「總統創新獎」。

製造技術和材料專業，春池玻璃吸引不少單位詢問合作，不光客製訂單需求，也包含讓吳庭安意想不到的跨界。2016 年，在忠泰美術館的邀請下，春池玻璃與自然洋行設計團隊共同打造了玻璃冥想屋。吳庭安形容合作過程就像在研發建材，兩者都是在創造回收玻璃新的意義和價值，並且促進玻璃的回收循環，呼應「循環經濟」的理念，打造出一個可恢復及再生的經濟系統。隔年，春池玻璃以與 RAW 主廚江振誠合作的餐具為契機，正式提出「W 春池計畫」。

走過半世紀的歲月，春池玻璃不只見證台灣輕工業的物換星移，如今也成為循環經濟的領頭羊。跟著時代巨輪一起轉動，轉型升級多次。春池玻璃目前跨足於工業原料、科技建材、文化藝術與策展餐飲空間，經過淬煉與沉澱，如今蛻變而出的 W 春池計畫，融合傳統與當代，企圖再造下個世紀令人驚豔的經濟創新與永續美學。

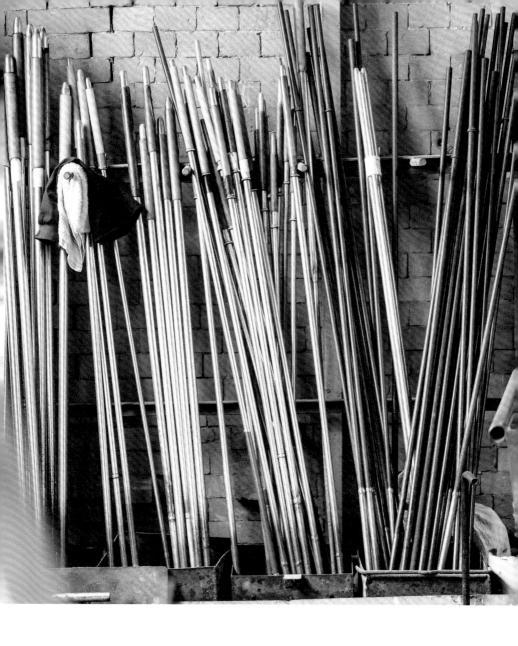

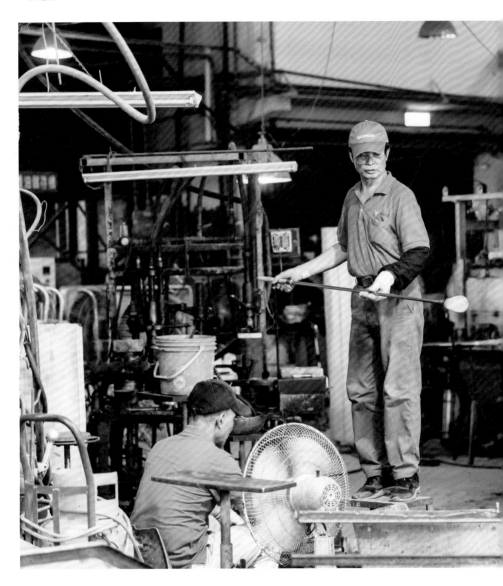

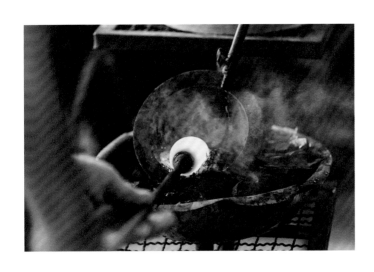

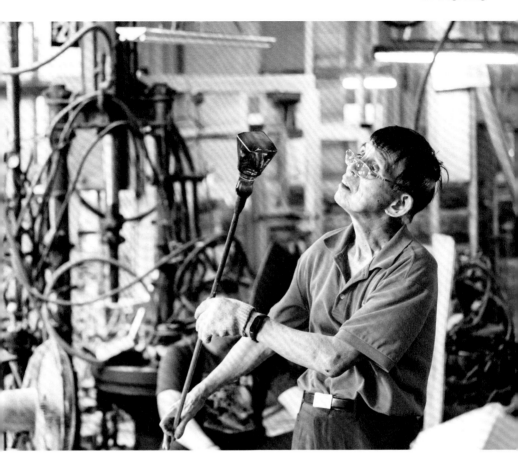

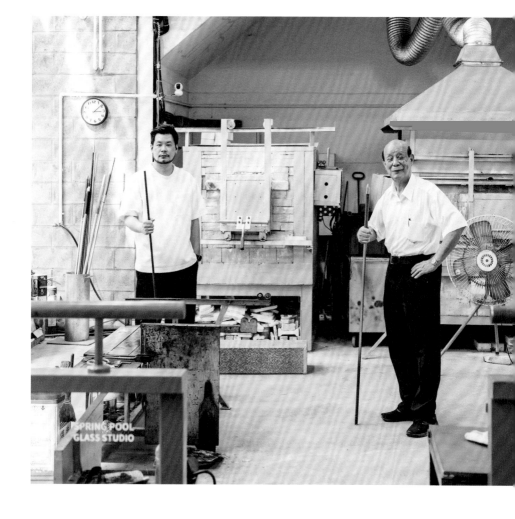

Books Brand oo1

春池玻璃：透明的永續循環

SPRING POOL GLASS : Circular Economy — Transparency of Sustainability

社長、總編輯｜張鐵志

副社長｜蔡瑞珊

創意長｜林世鵬

視覺指導｜方序中、徐毅驊（究方社）

主編｜羅健宏

採訪撰稿｜郭慧、陳冠帆

攝影｜ KRIS KANG

插畫｜陳宛昀

美術設計｜李宜家

企畫協力｜黃銘彰

ISBN	978-626-96330-1-2
出版日期	2022 年 9 月
定價	新台幣 460 元

國家圖書館出版品預行編目 (CIP) 資料

春池玻璃：透明的永續循環 = Spring Pool Glass
: circular economy – transparency of
sustainability / 郭慧，陳冠帆採訪撰稿；羅
健宏主編. –– 臺北市：一頁文化制作股份有限
公司，2022.09（初版）
168 面；14.8×21 公分. –– (Verse books brand；1)
ISBN 978-626-96330-1-2(平裝)

1.CST: 玻璃工藝 2.CST: 永續發展 3.CST: 作品集

968.1 111013092

出版	一頁文化制作股份有限公司
地址	106084 台北市大安區建國南路一段 177 號
網站	www.verse.com.tw
電話	02-2550-0065
信箱	hi@verse.com.tw
印刷	華麟實業有限公司
總經銷	時報文化出版企業股份有限公司
電話	02-2306-6842
地址	桃園市龜山區萬壽路 2 段 351 號